登山完全圖解Q&A

1

走進山裡之前

山中的伙食

行前訓練

2

在山裡活動

山屋

露營

3

登山要領

禮節

享受更多樂趣的方式

安全管理

《台灣登山情報誌》可於下列網址下載：

http://bit.ly/2AF357（請留意字母大小寫）

1
一

走進山裡之前
Prepare

Q 甚麼是登山？

A 登山泛指在山裡行走的活動，可以粗略分成三個類別。

登山，顧名思義是「攀登山岳」。其中山岳泛指標高幾百公尺高的郊山到超過八千公尺的喜馬拉雅山脈，攀登方法也五花八門。這裡將以攀登日本國內的山為主，將登山分為三類：健行、普通登山及探勘。

親近大自然的「健行」

健行是行走於距離不長、起伏普遍也不大的山或高原，且沒有特別以登頂為目標的活動。透過步行親近當地的自然或文化，例如觀賞步道旁盛開的花朵，聆聽遠處的鳥鳴。散步在古道或步道巡禮，串聯歷史悠久的神社佛寺，也是健行的其中一種。

沒有經驗的人建議從健行開始熟悉登山。不過，即使只是在高原中悠閒地行走，也請務必攜帶水、行動糧（簡易口糧）、地圖及登山指南，因為在移動時，可能會感到飢餓或口渴而身體不適。另外，高原或郊山也可能會有缺乏路標的地方，請務必攜帶地圖等登山路線資料，以免迷路。

以登頂為目標的「普通登山」

健行是享受在大自然中散步的樂趣，而普通登山則是步行在登山步道並且登上山頂（或指收集山頭）。其中，登上一座山頂稱為「單攻[1]」；連登兩座以上山頂，且下山時行走與上山不同的路線，稱為「縱走」。一般來說，縱走路線非常有機會攀升到森林線[2]（森林界線）以上，能夠欣賞到沒有遮蔽物寬廣景色的魅力。

雖然都是普通登山，單日登山與長天數在3,000公尺山岳間的縱走，所需要的技術及體力也有很大的差異。因此，挑戰高山縱走必須具備連續好幾天登高又下降的基本體能、適當的水分與營養補充方式、地圖辨識技術，以及使用梯子或鐵鍊的行走技巧。此外在裝備方面，需要準備透氣防水材質的雨具與輕便的禦寒衣物等。與任何人都能親近的健行不同，普通登山需要花費不少時間及精力準備，而且過程中會因大量消耗體能而身心感到煎熬，但一旦登上山頂，所感受到的喜悅是無法言喻的。

需要專業技術的「探勘」

探勘包含沿著河川逆流而上的「溯溪」，以及攀登岩石稜線與岩壁的「攀岩」。不僅需要在沒有登山步道的情況下尋找適合路線，也有可能在陡峭的斜坡或不穩定的地形行走，需要找尋路線

和使用繩索的技術。

　　與「普通登山」不同，這類的登山活動能體驗到沒有人為氣息的大自然的樂趣。然而，不少初學者可能會認為「攀岩或繩索使用等技術是探勘才需要的，和我這樣普通的登山客沒有關係」，但其實了解這些技術並非壞事，在縱走時使用攀岩技術，往往可以更有趣也更安全。除了透過書籍，近來也非常建議多多參加登山嚮導培訓課程或由戶外用品專賣店所舉辦的登山講座，在上述這些活動能學習到許多登山實務的知識。

登山的類別

無雪期的普通登山

・單日健行
・單攻
・縱走
・海外登山訓練

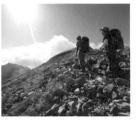

積雪期的登山

・雪地健行
・雪山登山（單攻、縱走）
・山岳滑雪

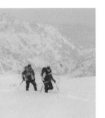

探勘

・攀岩（自由攀登、阿爾卑斯式攀登）
・溯溪
・荒山野嶺探勘

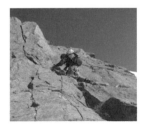

Q 說到登山的話，爬怎麼樣的山好呢？

A 這必須自己判斷，要考慮海拔高度差及氣象狀況等各種因素。

日本有70%的國土屬於山地，從被稱為最低峰海拔4.5公尺的天保山，到最高峰的富士山（海拔3,776公尺），各式各樣的山峰都有。雖然因緯度與氣候會有些微差異，一般來說海拔1,000公尺左右的山稱作低山；海拔2,500公尺左右的山稱為中級山；海拔3,000公尺左右的山稱作高山。

在登山客中富有人氣的日本阿爾卑斯，是飛驒山脈[3]（北阿爾卑斯）、木曾山脈[4]（中央阿爾卑斯），以及赤石山脈[5]（南阿爾卑斯）等三座山脈的統稱，串連著一座座標高超過3,000公尺的高山。

此外，日本有21座海拔超過3,000公尺的山峰，除了被視為獨立山峰的富士山（第1高）和御嶽山（第14高）之外，其餘的高山都位於日本阿爾卑斯當中。近年因電影[6]成為話題的劍岳海拔高度2,999公尺，也離3,000公尺僅差1公尺。

山峰的海拔高度與登山路線的海拔高度差

雖然隨著山的海拔高度提升，登山的難易度也會有增加的傾向，但這並不能含括所有的山。例如位於北阿爾卑斯的乘鞍岳，儘管是海拔3,000公尺以上的高山，但可以乘坐登山巴士抵達海拔約2,700公尺的疊平[7]，接著步行僅約1小時30分鐘即可抵達山頂。

此外，一座山的登山難易程度也會受登山口與山頂之間的海拔高度差影響。譬如要登上谷川岳，搭乘車廂式纜車與吊椅式纜車抵達天神稜線，沿著稜線到

不同登山路線而難易程度變化極大的谷川岳

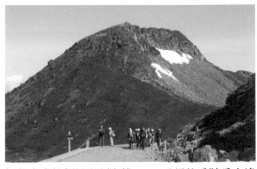

初學者也能輕易登頂海拔3,000公尺的乘鞍岳山峰

山頂的高度差僅約為 500 公尺；但若從山腳沿著西黑稜線上山，除了高度差約達1,230公尺，還有使用鐵鍊行走的地形，所需的體力和技巧相差非常多。因此在規劃登山計畫時，需要注意不同登山路線的海拔高度差及地形。

不同山區有不同的氣象條件

日本列島南北狹長，氣候、氣溫等環境條件會因山區而異。一個常見的例子是「森林線」，儘管森林線指5公尺以上的木本植物[8]可以生長的極限高度，但主要仍與氣溫和降雨量有關。

比較不同山區的森林線，北海道的利尻岳[9]的森林線海拔約500公尺；大雪山[10]和日高山脈[11]約1,000～1,500公尺；東北地區[12]的山約1,600公尺；日本阿爾卑斯則為2,500公尺。可以看出由於山區的緯度越高平均溫度將越低，即使是在海拔高度低的山區，也要依據季節做出相應的禦寒裝備。

非常適合作為登山入門書籍的《日本百名山》

《日本百名山》是作家深田久彌將自己攀登過的日本山峰，以「品格、歷史、個性」為基準選出的100座山峰。

1990年代中期開始，因電視節目等媒體介紹，引起一波以中高年登山客為主的「百名山熱潮」。儘管這波熱潮造成登山客集中前往這100座山峰，而招致登山步道被破壞以及山屋內秩序混雜等批評，這仍是一本介紹山岳魅力給登山初學者的好書。

再者，仍有些百名山隨著人氣攀升，交通方式或路標設施日漸整備完善。若想開始學習登山，不妨取得《日本百名山》，試著從中挑選出自己有興趣的山，也是不錯的方式。而且市面上已經出版許多介紹日本百名山登山路線的登山指南，在準備上相對容易。另外，因日本百名山已成為觀光勝地，當地的政府觀光部門或觀光協會往往能即時更新最新資訊，可以藉此詢問登山步道或大眾交通工具的狀況。

《日本百名山》（作者：深田久彌）及相關登山指南

超過森林線的高山，以及遼闊的偃松林與岩石稜線

Q 不同季節會有不同的登山方式嗎？

A 根據四季有各式各樣的登山方式。

登山方式會因有無積雪而有極大的差異。在無雪期的普通登山，登山步道路徑清楚，路標或標註於岩石上的指示也非常清晰。如果能正確地判讀地圖，迷路的風險會相對低一點。另外有跌落風險的地方，往往也有安裝鐵鍊或梯子等安全設施。

相對地在積雪期時，登山步道和路標將被雪掩埋，所以除了判讀地圖外，必須具備靠自己一邊找路徑一邊前進的能力。此外，還需要準備面臨雪崩、雪簷崩落、凍傷、雪盲等風險的應變措施。因此理論上建議初學者從無雪期開始接觸登山。

最適合登山的期間
是自每年梅雨季結束起至九月為止

登山若依照四季分類，一般認為每年四月至六月為春山；七月至八月為夏山；九月至十一月為秋山；十二月至三月為冬山。

四月開始，平地的氣溫急遽上升，儘管許多地方開始逢春轉暖，大部分山上仍有積雪。而即使在日本四五月的黃金週假期[13]，如果前往中級山或高山，仍需準備冰爪、禦寒衣物等冬山裝備。另外，春季是移動高氣壓和溫帶氣旋交替的季節，登山者需要注意天氣會突然從好天氣瞬間轉為暴風雪。

梅雨季時，山區與平地一樣是陰雨綿綿的天氣，但在梅雨間歇時仍會出現數日的晴天。這個時節是觀賞新綠和高山植物的最佳時間，登山客的人數不會太多，如果事前查好天氣預報，有機會的話就出門上山看看吧！

自梅雨季結束到九月為止，是一年之中山上積雪最少、氣溫最高的期間，這個時候前往全國各處爬山是最適合的。正因為是最佳的登山季節，日本阿爾卑斯等熱門山區將擠滿登山客。另外，趁著假期挑戰多天數的縱走也是在這個季節不錯的選擇。在湛藍的天空下，漫步於微風徐徐的稜線上，是夏季限定的醍醐味。不過，夏季山區會有颱風、雷擊或間歇性大雨等天氣狀況，因此要十分留意天氣的變化。

秋、冬季需要準備的裝備

九月中旬開始，日照時間逐漸減少，山上早晚溫差變化大。此外，抵達登山口的大眾運輸工具班次較夏季來得少，在規劃登山計畫時需特別留意班次時間。九月下旬至十月上旬，是北海道的大雪山、北阿爾卑斯的涸沢[14]等高緯度

高海拔的山區觀賞紅葉的最佳時間，能享受在山上五彩斑斕美景裡散步的樂趣。只不過這段時間山屋或露營區也會十分擁擠。

接著自十一月開始，日本阿爾卑斯和中級山將進入降雪季節，登山需要準備冬季登山裝備，因此仍建議初學者這段時間改往郊山。十二月之後日本全國正式進入冬山的季節。正如前述所說，在積雪較多期間前往登山是有風險的，而且需要具備專業技術。因此針對雪季登山，建議初學者不要貿然進行以攻頂為目標的登山活動，先從雪地健行開始慢慢熟悉雪地才是上策。穿著雪鞋在山腳下散步，也是一種能安全地享受冬山樂趣的方式。

春山綠意盎然，梅花、山櫻花盛開

夏季是登山的絕佳季節，也非常適合縱走

秋季紅葉雖美，氣溫也急遽下降

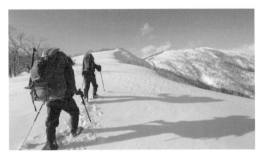

登有積雪的冬山須有一定的體能與技術

各個登山類型的推薦時節

	1月	2月	3月	4月	5月	6月	7月	8月	9月	10月	11月	12月
單日健行	←											→
單攻、縱走						←						→
海外登山	←											→
雪地健行、雪季登山	←				→							←
攀岩					←					→		
溯溪						←			→			
荒山野嶺探勘				←						→		

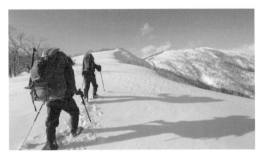

Q 沒有認識山友，獨攀也沒關係嗎？

A 一個人登山有一定風險，不過也有些迷人之處。

大眾對於登山總有一個危險的印象，說到登山必然會提到遇難，說到遇難也一定會想到登山。初學者獨自爬山不僅自己可能會感到不安，周圍親友也會擔心。前往山中時，也時常會看到派出所前「不要一個人登山」等警告標示。這是因為獨自登山發生事故時，僅靠自己處理急救狀況或請求救援是有困難的，而且目擊者不多，將使搜索窒礙難行。也就是說，獨自登山的風險是很高的。從安全管理的觀點來看，初學者由登山經驗豐富的朋友或熟人陪同是較安全的。

獨自爬山的好處

然而，其實一個人開始登山也是有優點的。為了獨自登山，需要評估自己的體能和經驗，選擇適合的登山路線，並規劃登山計畫且實際執行。也就是說，因所有的步驟是自己完成的，更能紮實地學習登山時所需要的技巧。相反地，若和有經驗的人一同登山，可能往往過於依賴對方，甚至不記得曾走過的登山路線名稱。因此，一個人從規劃登山計畫到順利完成登山，抵達山頂時將更有成就感。

還有一個優點是，獨自爬山能自由地掌握行程，不管是停下休息或是拍照，皆可以自行決定。若突然感到身體不適，也能在當天毫不猶豫地取消行程。

減少獨自一人不安的訣竅

獨自爬山時所感受到的不安，有時候可能是感到「整座山是不是只有我一人」的恐懼。這時可以從週末總是擠滿登山客的人氣登山路線開始，即便是自己一人行動，登山路線上仍有許多人，壓力相對地較小。等累積多次類似的登山路線後，再慢慢地嘗試人較少的登山路線，享受獨自一人與大自然的樂趣。

獨自爬山的注意事項

最重要的是，規劃一份合理的登山計畫。評估自身的體能是和一般人相同還是低於一般人，來決定是否根據登山指南的路程建議時間，或是需要更多的時間。在完全掌握爬山的技巧之前，應該先避開岩場或使用鐵鍊行走等危險場域。另外，也可以透過網路搜尋「人氣」、「初級」等關鍵字，蒐集適合的登山地點。一般會推薦位於郊區的單日健行路線，這些登山路線因可以搭乘公車前往而相當有人氣，登山步道及路標往往也維護得很好。

　　完成登山計畫後，應告知親人或朋友即將前往的地方和預計下山的時間。理想的話，提供一份如同第24頁的「登山計畫書」，或是至少告知即將前往的山的名稱、登山路線，以及預計下山的日期和時間，並且在安全下山後聯繫親人或朋友。若登山前有做這些事前準備，萬一真的不幸無法下山，家人和朋友也能及時地向警察等相關單位請求搜救。

獨自爬山的優點與缺點

優點

- ·培養獨自規劃與執行一趟登山行程的能力。
- ·能依據自身的情況規劃登山計畫。
- ·可以隨時調整計畫和節奏。

缺點

- ·必須靠自己學習登山相關知識。
- ·發生嚴重傷勢時難以急救處理。
- ·緊急搜救困難。

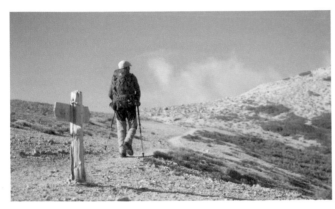

獨自爬山有較高的風險，卻也能磨練登山能力

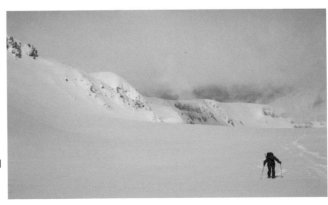

一個人在雪山登山比在夏季更危險，要非常小心

Q　想找能一起登山的夥伴，該怎麼辦呢？

A　方法有很多種，最重要的是找到志同道合的山友。

曾獨自登山的人應有過，看著步道旁熙熙攘攘的隊伍而深深感到自身孤獨的經驗；或是不慎迷路或體能不足時才意識到獨自步行的危險性；又或是隻身挑戰雪季登山、攀岩或溯溪時，踏向下一步前可能感受到獨自登山的極限。這時若能有可靠的山友陪伴，正能補足單獨行動的缺點。

雖然說山友是能一起實現夢想中登山的可靠夥伴，不過實際結交山友時，仍需找尋跟自己的想像一致的人才行。因此尋找山友的時候，可以先仔細想想：「你為什麼需要一個同伴？」「你想要什麼樣的登山型態？」「你在找什麼樣的登山同伴？」

登山協會（組織）

說到結交山友，集合興趣相投之人的登山協會是最具代表的管道。登山協會類型從入門的健行到專業的攀岩都有。首先尋找適合自己登山類型的登山協會是最重要的。參加登山協會的好處可以認識志同道合的朋友，也可以藉由向前輩請教提升自己的登山技術。另一方面，也必須遵守協會的規則及協助營運的義務。

尋找適合的登山協會可以透過網路或登山雜誌。各都道府縣的山岳連盟或勤勞者山岳連盟[15]的官方網站皆有公告合作的登山協會，或是登山雜誌也有會員招募或登山活動的佈告欄，能從中了解到各個登山協會進行的登山類型。

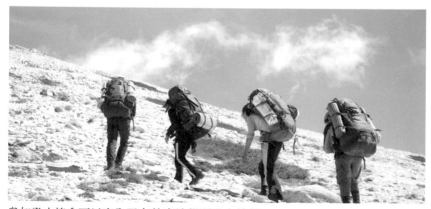

參加登山協會可以安全又有效率地學習登山技術，
另一方面也必須遵守身為成員的義務。

一般加入登山協會可以先聯繫負責招募的工作人員，參加合適的聚會並試著與登山協會的成員一同完成簡單的登山路線後，再決定是否加入該登山協會。

參加講座或登山教室

參加由登山社團或山岳旅遊專業的旅行社所舉辦的講座或登山教室，也是一個不錯的方式。不僅可以遇到與自己登山能力相似的人，加上參加講座或登山教室的人，大部分是希望能提升自己能力的，在這樣場合結交的山友還能互相切磋鼓勵。不過也因為登山能力相近，較難從在這種場合認識的人學習到更進階的登山技能。

聘請登山嚮導或參加商業登山團

登山嚮導或商業登山團從事前規劃到登山過程中的安全管理一手包辦，非常適合不喜歡獨自登山的人。參加人數較少的團，可以向登山嚮導學習登山技術；參加人數較多的團，也或許可以結交新的山友。

邀請同事或親友

還有一種方式是將日常生活中的工作同事或是親友培養成為山友，邀請價值觀相合的同事或親友一同前往爬山。不過這種方式自己必須同時兼任起對方的輔導員。而為了成為輔導員或領隊，自己必須先累積一定程度的登山經驗。

左上：在講座上可以結識登山能力相當的登山客　右上：聘請登山嚮導前往登山，在安全管理方面是最無憂的　底部：最近越來越多人從登山教室和講座中認識朋友

Q 該如何學習登山技術才好呢？

A 參加講座或是登山教室吧。

「新手運」，形容初學者容易受到幸運女神眷顧的情況，這個詞也適用在登山中。譬如說：即使是日本最險峻的山嶽─北阿爾卑斯，在夏季天氣良好情況下，初學者也非常有機會可以攻頂。

然而，登山畢竟是在挑戰人類無法掌控的自然，要是遇上天候惡化、高山症或疲勞等因素而進退兩難時該怎麼辦呢？若不具備預測天氣、調節體力並迴避危險的技術和知識，換句話說，如果不清楚緊急應對措施的話，就凶多吉少了。

「身體力行」與「事前學習」的適當平衡

登山時必備的技術涵蓋所有上、下山時需具備的所有技能及知識。以常見登山步道為主的登山必備技術來說，包括：規劃登山計畫的知識、行走於步道的步行技巧、在山裡度過的生活技能、不迷路的地圖判讀方法、判斷天氣的氣象知識、預測危險或緊急狀況對應的安全管理技術等。雖然涵蓋的範圍廣大又涉及高度專業知識，但按部就班均衡地從基礎知識開始學起是最重要的。

登山是非常仰賴經驗累積的領域，若不實際走進山中，是無法真正領會步行技巧的。時常前往爬山還可以接觸到各種的天氣及地形，能培養自己的一套經驗法則。也就是說，這是可以自學的，自己閱讀技術介紹相關書籍再去爬山，

回來後依爬山時的經歷複習書中的內容。這個方法雖然比他人指導要來得費時，但從錯誤中習得的技能不會那麼容易忘記。不過，自學也可能會理解錯誤或學到有缺漏的過時技術，而且有些技術仍需由專家指導，因此同時自學與參加登山技巧講座，雙管齊下學習最新技術是最合適的。

若是參加講座或登山教室，初學者可以倚賴分級課程有效率又紮實地學習技巧，或是選擇如繩結或地圖判讀等自己較不熟悉的領域課程。有許多熱衷培訓初學者的登山單位會舉辦山野訓練。或是各都道府縣的山岳協會、山岳旅遊專業的旅行社、登山用品店和山岳嚮導，也會舉辦技術講座或登山教室。此外，透過登山雜誌或網路搜尋相關資訊，對提升自己的技術也十分有幫助。

在社群網站募集山友時的注意事項

近期可以輕鬆地在Facebook等社群網站的登山社團裡募集山友。不過，不建議直接與剛在網路上認識的人一起進入山中，可能會因登山能力、體能、價值觀等不同而無法享受爬山樂趣。建議可以在出發前謹慎地確認登山計畫，且確保能與對方好好相處。

另外，考量緊急狀況應對措施，出發前互相分享緊急聯絡人的聯絡方式，以及決定緊急糧食、避難帳篷等緊急裝備的分配。同時也建議最初從時間充裕的單日登山開始，培養出互相的信任感後，一步一步提升至可以過夜的登山行程。

Q | 請教教我如何規劃登山行程！

A | 從收集登山計畫中必備的資料開始吧。

規劃一項登山計畫，需要收集參加者、登山路線、往返交通方式及氣象等資訊。首先，必須了解參加者的登山能力程度，如：技術、經驗、判斷力等。了解參加者的登山能力後，接下來則是路線規劃。評估登山路線的難易程度、建議時間，且考量參加者的登山能力及適合日程後，設計合適的路線。決定登山口和下山處後，接著查詢往返的交通方式。

確定交通方式之後，向當地公所或山屋詢問，登山步道是否有無法通行或危險處。最後查詢天氣資訊，若沒有問題的話，即可提交登山計畫書，啟程前往登山。

依登山難易程度
找尋適合的登山路線

關於無雪期的登山能力，有一個可以透過登山經驗，分出初學者與中級者的簡單指標。

首先是「無雪期時的登山經驗總天數是否超過300日？」。如果尚未超過，可以判斷為仍無充分登山經歷的初學者。若其過往的登山經驗大部分是難易度較低的郊山，即使總日數超過300日，也須視為經驗不足。接著是「無雪期時有沒有爬高於森林線的山超過50次？」，若

超過50次以上的話，即可以判斷為國內無雪期登山經驗豐富的中級者。

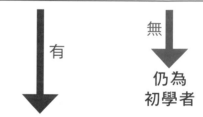

你是初學者？中級者？
簡易判斷流程

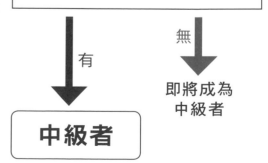

無雪期時的登山經驗總天數
超過 300 日嗎？

有　　　無

仍為
初學者

無雪期時有沒有爬高於森林線的山
超過 50 次？

有　　　無

即將成為
中級者

中級者

從資料收集到登山前的流程

1. 掌握參加者的登山能力。

2. 了解登山路線的資料後，著手規劃路線。

參考登山指南或地形圖後開始規劃路線。留意岩場地形或使用鐵鍊等危險場域，以及水源與山屋的位置，安排適合參加者難易度與日程的登山計畫。

3. 往返交通方式確認。

4. 登山步道現況確認。

登山指南等書面資訊有可能是過時的，必須確認現況:登山步道是否有荒廢、降雪情形或徒步涉水的困難度等，根據上述資訊判斷登山計畫的可執行度。

5. 檢查氣象資訊。

6. 提出登山計畫書。

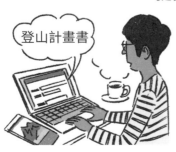

登山計畫書

決定行程後，完成登山計畫書(登山申請書)，接著將計畫書交給家人以及管理目標山區的警察，或是將登山申請書投入登山口的信箱。最近也有山區可以在網路上填寫表單，並且以電子形式繳交登山計畫書。

7. 前往登山。

Q 甚麼是登山計畫書？

A 登山計畫書彙整所有在遇難時可供協助搜救的線索。

　　登山計畫書沒有特定的格式，可以手寫必要事項在一張紙上，也可以使用警察單位或登山手冊提供的專用表格。由於登山計畫書在遇難時可用來協助搜救，內容應盡可能地詳盡。若無法做到，至少要包含登山日期、登山路線及參加者的基本資料。

　　登山計畫書一般會準備一式三份，一份由參加者登山時隨身攜帶；另一份給家人或親友；最後一份給計畫前往山區隸屬的警察單位，或是在登山口投入登山計畫書信箱。搜救申請通常會由家人或親友提出，所以請務必在交付登山計畫書給家人或親友時，一併告知「如果我到什麼時間點都還沒回來的話，請聯繫警察單位。」

日程欄位中依行程順序填入出發地、分岔點及目的地

　　首先填寫預定出發日期的時間和地點，接著是依照時間先後順序會經過的山或地點，最後則是預定抵達的時間和目的地。建議一同記下從出發地至目的地之間，所有預計會行走的路線基本資料，以便遇到分岔時能了解要走哪一條。

　　日程欄位的出發及抵達時間僅供規劃時參考，不必過於嚴謹。相反地，預定行走路線資料必須清楚、能輕易理解。

甚麼是撤退路線？

　　撤退路線是能在短時間內可以下山的路線。登山時事事難料，譬如不小心受傷或遇上惡劣天氣，可能無法依照原定行程前進。這時，能比原訂路線更迅速更安全地下山的路線，稱為撤退路線。為了預防在山中發生事故，請在出發前設計好能在受傷或惡劣天氣時也能安全下山的撤退路線。

裝備欄位的填寫方法

　　裝備欄位僅需填寫在搜救時有用的資訊，如避難帳篷、爐具、燃料等，其他如雨具、頭燈等雖然必要但無助於搜救的登山裝備不必一一列出。不幸發生災難時，搜救者僅需要知道待援的人是否能使用火爐取暖或有遮風避雨的器具。因此填入帳篷或避難帳篷的尺寸與數量，以及爐具及燃料的數量即可。

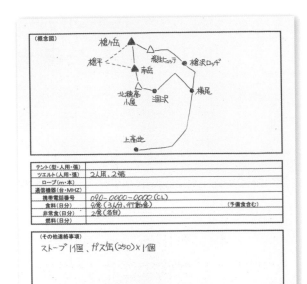

登山前務必提交登山計畫書！ 最近也流行透過「Compass[16]」等網站提交。

A 可以翻閱登山指南，找一條比自己登山能力略再難一點的路線。

「好想眺望新綠的景色！」「好想漫步在高山植物百花齊放的步道上！」挑選想要前往的山，往往是規劃登山行程時最有趣、最有創意的步驟。不過，若選擇一條遠超過於你的能力所能負荷的路線，不僅無法享受登山的樂趣，甚至會陷入危險之中。因此，最一開始要挑選一條難度僅略高過自己登山能力的路線。

從登山指南中挑選登山路線

攤開登山指南或是地圖，可以發現上面記載了登山路線的難度級別、危險場域以及路程建議時間。另外，社群網站上各種公開的登山步道或危險場域照片，也可以當成路線選擇時某些程度上的參考資料。再根據過往的登山經驗，逐步調高海拔、坡度、險要程度、步行時間以及季節等等的難度。

下圖[17]顯示「完全初學者」可以如何加強自己的登山能力。最初建議從危險程度較小且登山步道維護良好的郊山開始。接下來逐步增加高度，然後在相同的高度情況下，增加陡峭程度。此外，還有一種方法是在同一座山中選擇較難的路線。

Step 6
挑戰有些陡峭地形的海拔 3,000 公尺級別的山。
【例】北阿爾卑斯的奧穗高岳（3,190 公尺）、北穗高岳（3,106m 公尺、槍岳（3,180 公尺）。
【特色】日程需要 3 天 2 夜、登山步道上偶有岩石稜線、需要使用鐵鍊等危險地形、交通節點上設有山屋。

Step 5
前往較安全的海拔 3,000 公尺級別的山。
【例】南阿爾卑斯的仙丈岳（3,033 公尺）、北阿爾卑斯的立山（3,015 公尺）。
【特色】日程需要 2 天 1 夜、登山步道維護良好、緊急發生時容易撤退、交通方式便利。

Step 4
挑戰有些陡坡但登山道維護良好的海拔 2,000 公尺級別的山。
【例】北阿爾卑斯的燕岳（2,763 公尺）、南阿爾卑斯的鳳凰山（2,841 公尺）。
【特色】日程需要 2 天 1 夜、登山步道有一些如陡坡的危險處、設有些許的山屋或避難小屋。

Q 可以依照路程建議時間規劃登山計劃嗎？

A 每個人的能力有別，建議規劃時間上可以寬鬆一點。

登山指南上所刊出的路程建議時間，大部分是以一般成年人揹負在山屋過夜的裝備所進行的假設。在規劃登山行程時，雖然可以參考路程建議時間，不過實際行走的節奏會因個人或團體有所差異。因此，盡量勿將時間安排過於緊湊，而是用較寬鬆的時間觀念規劃行程，譬如在日落前2個小時抵達目的地。

另外，若您是擁有普通體力的30歲年齡層的青年，可以將上、下山的路程建議時間縮短1成。而若是您是40歲以上的中高年者，則適合將路程建議時間增加2～3成。

路程建議時間為 2 天 1 夜的行程也有機會單攻

很多人常說「沒辦法再請假了啦！」「如果能再多休一天的話……」面臨這樣的情況，只能延長每天的行走距離，或是考慮縮短行程。當然這需要比一般人還好的體能，若對自己的登山能力有把握且留意安全的話，十分有機會將原先2天1夜改為單攻；或是將3天2夜改為2天1夜的行程。

> 30 多歲以下的人，可以將路程建議時間縮減 1 成。中高年者，則將路程建議時間增加 2 ～ 3 成。

Step 3
前往較安全的海拔 2,000 公尺級別的山。
【例】八岳群峰的編笠山（2,524 公尺）、奧秩父山地的金峰山（2,599 公尺）。
【特色】日程從單日到 2 天 1 夜不等、有些岩石地或使用梯子等立足不穩的地方、路標牢固清楚。

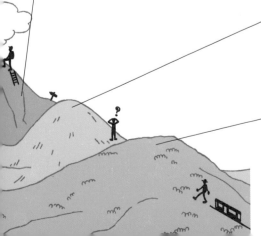

Step 2
前往海拔 1,000 公尺級別的山健行。
【例】岡縣的天城山（1,406 公尺）、山梨縣的茅岳（1,704 公尺）、山梨縣的三峠山（1,785 公尺）。
【特色】單日、登山步道的坡度平緩、迷路可能性低。

Step 1
完全初學者。
【例】東京都的高尾山（599 公尺）、神奈川縣的大山（1,252 公尺）。
【特色】單日、登山步道維護良好、安全性高。

請問有沒有推薦的登山路線？

A 請多多利用「山岳等級分類表」[18]。

選擇山岳或登山路線前，為了安全，必須適當評估自己的體能和技術。且規劃登山計劃時，需要記住的是，即使在同一座山，難度也會因不同登山路線而異。

譬如想要登上甲斐駒岳，從北澤鞍部出發來回的路程建議時間大約是7小時，海拔高低落差約1,000公尺；若從黑戶稜線出發縱走到北澤鞍部，則不得不花上約12小時，並攀升海拔約2,200公尺的落差。從上述的範例可以看出不同的登山路線之間，難易度差別可能會非常大，因此請務必在登山前查閱「山岳等級分類表」。

「山岳等級分類表」主要收錄日本長野縣、山梨縣及靜岡縣等主要山區，依據登山路線的地形及特徵評估，將對應所需要的體能（分成10個等級）和技術（分成A~E五個難度）進行分類。截止至2021年3月，已評估10個縣和1座山脈，合計949條登山路線。

另外，海拔低的山不一定簡單；海拔高的山不一定困難。海拔低卻較無人氣的山，可能沒有設置步道或路標，導致路徑不明確。事實上，在海拔低的山迷路的案例反而較多。初學者為了以防萬一，建議盡量選擇登山客較多的山。

從初級、中級到高級
一步步提升登山能力

右側的表格列出將日本百名山分成初級、中級與高級的推薦路線。初級路線的路程建議時間每日需要行走約3小時，而且幾乎沒有困難的地形，可以感覺像是健行般地在登山。有些山雖然列入日本百名山，但有吊椅式纜車或車廂式纜車等設施，使登上山頂意外地簡單。初學者可以從類似這樣的山開始，體驗登山的感覺。

來到中級路線，每日的路程建議時間需要行走約6小時，加上會有岩場、雪溪等地形，甚至是陡峭斜坡，必須開始逐步適應登山。此階段的路程建議時間基本上已無法完成單攻，必須在山中過夜，建議初學者入住山屋。至於必須攜帶更多裝備和糧食的登山露營，待完成中級行程後，且確定體能有餘裕後再來考慮吧。

高級路線將途經險峻的岩場、峭壁，或需要橫渡溪流的地形，需要具備三點不動一點動的攀登技術等。同時，由於每天的移動時間超過8小時，需要具備相當的體力，因此累積足夠的中級路線經驗後再來挑戰吧。

再更進階的話，將不是普通登山而屬

於探勘，得具備攀岩及繩索技術。說到日本百大名山之中有名的探勘路線，有從西穗高岳出發，經過前衛峰，登上奧穗高岳的路線，或是槍岳的北鎌稜線路線。

推薦日本百名山依照難度分類的路線[19]

	山名	登山路線或方式	
初級	八幡平	周遊登山步道	幾乎沒有起伏，步道維護良好，可以悠閒地散步。
	草津白根山	周遊本白根山附近的登山步道	可以搭乘車廂式纜車抵達山頂，周遊登山路線需要約 2 小時。
	筑波山	御幸原	日本百名山之中海拔最低的山，可以搭乘地面纜車抵達山頂。
	霧峰	車山	連續搭乘 2 座登山吊椅式纜車後，步行 15 分鐘即可抵達山頂。
	美原	維納斯公路	沿著風景遼闊優美的步道步行約 1 小時 30 分鐘，便可抵達最高峰王頭。
中級	谷川岳	天神稜線	從天神峠纜車站到山頂僅約 500 公尺的落差。秋季的紅葉非常壯觀。
	八岳	美濃戶	從美濃戶口出發，到赤岳山山頂需要 2 天 1 夜，路程共計約 9 小時 30 分鐘。
	甲斐駒岳	北澤峠	甲斐駒岳在南阿爾卑斯之中，是最像是金字塔形狀的知名山峰。其中又以白色的裸岩著稱。
	白馬岳	大雪溪	眾所皆知的超人氣路線，可以觀賞花海或是漫步在雪溪上。
	立山	周遊	搭乘立山黑部阿爾卑斯山脈路線[20]抵達海拔 2,450 公尺的室堂。
高級	幌尻岳	額平	平時需要橫渡水位約至膝蓋的河水。豐水期可能無法通行。
	甲斐駒岳	黑戶稜線	從登山口到山頂約有 2,200 公尺的海拔高度差，將是長達 12 小時的挑戰。
	水晶岳	裏銀座	為了前往坐落於北阿爾卑斯的核心地帶，至少需要 3 天 2 夜的行程安排。
	劍岳	別山稜線	許多需要使用鐵鍊的困難地形。以「螃蟹的垂降和橫渡[21]」聞名。
	槍岳與穗高岳	大峽谷	需要穿越連續的破碎岩石稜線及大型峽谷，難上加難。

Q 在登山時怎麼樣的裝備是必要的呢？

A 登山裝備有相當多種類，需依每次登山的條件來準備登山裝備。

　　登山時的必要裝備就是行走和生活必備的用品，也就是說，登山必要裝備的涵蓋範圍非常多樣。分類上可以分為：（1）穿戴類、（2）移動用具類、（3）生活工具類、（4）緊急裝況應對類，以及（5）其他類。根據攀登的山、季節、日程天數和過夜方式等，準備適合的登山裝備。

　　準備登山裝備時，在重量和必要性之間取得平衡是重要的。以「絕對必備裝備」為核心，再根據自己的揹負能力添加「便利型裝備」吧。

單日行程或入住山屋類型的登山必備裝備

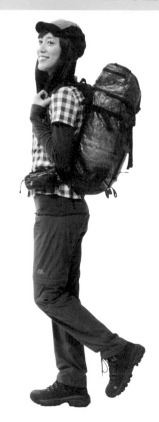

長袖上衣
選擇速乾性的材質，夏季為輕薄型；春季或秋季則以厚實型為主。

短袖上衣
短袖 T 恤十分適合與長袖襯衫一起搭配。另外，夏季穿有領的短袖襯衫可以為脖子防曬。

長褲
下半身基本上以長褲為主。挑選快乾、彈性良好且易於行走的材質。

襪子
主流的登山襪子材質是羊毛，除了不易與鞋子產生摩擦，也具有除臭的效果。另外，厚度上建議選擇中厚程度的襪子。

帽子
抵擋紫外線和禦寒用。可以根據季節選擇鴨舌帽、漁夫帽或毛帽等類型。

登山背包
單日行程的話，背包大小建議挑選 20 至 30 公升；單日以上到住宿山屋的登山行程，則建議 30 至 50 公升左右。

貼身衣物
非常建議挑選排汗速乾性的材質。若是登山專用的貼身衣物，觸感舒適、易乾舒爽，是非常便利合宜的選擇。

登山靴
一雙軟硬適中的高筒登山靴幾乎適用於所有登山類型。

禦寒衣物

輕薄型羽絨衣或刷毛夾克。若附有連身帽，可以增加保暖性。

雨具

由透氣防水材質製作，外套和雨褲所組成的兩件式雨衣。

腿套（綁腿）

防止雨水和細小石頭進入登山靴中。

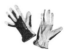

手套

保護手掌和保暖用。天然皮革製的手套不僅止滑且易於穿戴。

太陽眼鏡

保護眼睛免於紫外線傷害，以及地上殘雪的反光。

替換衣物

準備備用貼身衣物和襪子等，即使身體淋濕也不用擔心。

地圖和登山路線資料

包含登山地圖、地形圖及路線指南等。

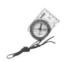

指南針

除了隨身攜帶之外，也別忘記如何使用指南針。

手錶

搭載高度計和指南針功能的手錶可以為登山帶來更多便利性。

刀具

雖然使用的機會不多，攜帶小型的刀具作為必需品之一即可。

毛巾

除了速乾材質，也可以使用純棉的毛巾或日本手拭巾 [22]。

頭燈

以明亮且便於穿戴的LED頭燈為主流。請記得攜帶備用電池。

登山杖

有助於保持平衡，並減輕腿部的壓力。

登山背包雨套

可以防止背包被雨水淋濕。材質以尼龍為主。

捲筒式衛生紙

除如廁之外，也可作為面紙或廚房紙巾使用。

急救用具

繩索、蠟燭、OK繃、急救毯等。

塑膠袋

使用垃圾袋，或是以食物夾鏈袋當作防水袋使用。

水壺或水袋

準備一份 500 毫升至 1 公升左右的水壺或水袋，並另外準備一份 1 公升備用。

筆記用具

平時可作為登山紀錄，發生緊急狀況時也可記下請求救援的相關資訊。

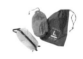

防水袋

事前準備時將小件物品或替換衣物整理分類在不同防水袋中，若有需要時可以快速取出。

常備藥物

除平常使用的藥物外，還需要準備止痛藥和腸胃藥等。

急救帳篷

輕便的簡易帳篷，有助於遮蔽風雨。

相機

不管是傻瓜相機或單眼相機，別忘記攜帶備用電池。

現金

使用山屋只能以現金支付。另外，也別忘記攜帶國民健康保險卡 [23]。

Q 請問該如何挑選登山背包呢？

A 最佳選擇是從單日行程到入住山屋皆適用的中型登山背包。

登山用品專賣店裡，總是陳列著琳瑯滿目的登山背包，該如何從中挑選一個呢？挑選的標準應該是符合登山需求的尺寸及功能，以及合身與否等考量。一邊思考上述的標準，一邊想像未來會有怎麼樣的登山，便能找到最適合的登山背包。

即便如此仍無所適從的話，中型的登山背包是你最佳的選擇。中型登山背包用途廣泛，從單日行程到入住山屋的登山行程皆適用，也有非常多大型品牌可以選擇。

登山背包的容量僅為參考用

登山背包容量裡的「公升」，僅提供選擇尺寸時參考用。事實上各大品牌並沒有統一的測量方式，判定的標準也不一樣。有時甚至會出現，同一家廠商製作不同型號但相同公升數的登山背包，實際大小卻不一樣的情況。因此建議在挑選登山背包時，背包的公升數僅提供參考，需要看到實物並比對大小後再做選擇。

小型（20～30公升）

單日行程等登山類型中，最受推崇的是這個尺寸的背包。因背包的設計負重較輕，揹負系統的背帶及臀帶往往設計較為簡易。不同背包之間的機能幾乎大同小異，所以挑選自己喜歡的設計跟顏色即可。

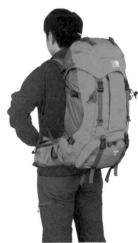

中型（30～50公升）

登山類型從單日行程、入住山屋或短期露營等都適用的全能款，因此也是種類最多的類型。如果選到一款符合自己需求跟風格的中型登山背包，它將成為長期的登山夥伴。

大型（50～70公升）

以長天數露營為主的登山行程所適用的背包。無可避免地，隨著行李的增添，重量也會隨之增加，因此如何使重物能被舒適地扛起是選擇的關鍵。建議挑選貼合身型的款式。

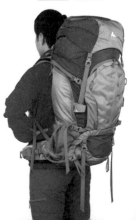

登山背包有許多能舒適揹負行李的機能

登山時將揹負許多日常生活中鮮少攜帶的物品，為了能輕鬆地背在背上，登山背包內藏許多巧思設計。

❶ 頂袋
位於背包頂部的頂袋除了可以防止雨水流入主袋，也適合放入經常使用的物品。

❷ 背帶
揹負行李不可或缺的重要結構。為了能輕鬆地揹負，各大品牌在墊片厚度和形狀藏入許多巧思。

❸ 主袋
主要放入行李的區域。分成沒有隔板的「單艙型」和有隔板的「多艙型」。

❹ 前袋
背包正前方的大置物袋，適合放入穿脫頻繁的外套或雨具。

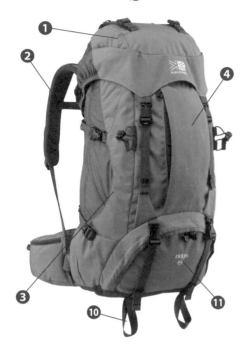

❺ 側袋
背包側邊底部的置物袋，也能防止背後附掛登山杖、帳篷桿等細長物品鬆落。

❻ 臀帶
和背帶一同為揹負行李的重要結構。將臀帶束緊後，行李重量將分散至肩膀和臀部，可以更輕鬆地將背包揹負在身上。

❼ 側邊調整帶
當主袋行李較少時，收緊側邊調整帶可以固定主袋內行李。另外，也可以附掛裝備在背包側邊。

❽ 背帶調整帶
背帶調整帶能使身體緊付在背帶，收緊後即使搖晃背包，背包仍能緊貼身體。

❾ 胸前扣帶
經常使用登山背包的老手也容易忽視的胸前扣帶。收緊後能更輕鬆地背起背包。

❿ 冰斧固定環
可以將冰斧從上方放入冰斧固定環，上下旋轉後收緊固定，即可將冰斧牢牢固定在背包上。也同樣適用於登山杖。

⓫ 底袋
底袋可以迅速地取出位於主袋內底部的物品，譬如將帳篷放在主袋最下面，抵達目的地後便可以直接取出，非常方便。

⓬ 背板
各大品牌常常將創意發揮在背板上，例如設計出空氣流通的凹槽，防止背部悶熱，同時能緊貼身體將行李重量分散到腰部。

Q 登山靴的種類太多了，該怎麼辦才好呢？

A 選擇高筒靴作為你的第一雙登山鞋吧。

從林林總總的種類中挑選登山靴的關鍵是，這雙登山靴有無符合想要攀登的山所需要的機能，以及是否合腳。鞋子的種類大致上依照鞋筒高度、目的與機能等做區分，若將這些分類和自己目標登山的屬性相互對照的話，自然而然可以挑選到最適合的登山靴。當然如果還不確定屬性的話，也可以選擇能適應各種山的高筒登山靴。接下來就剩登山靴是否合腳，可以請教店員並實際試穿看看。

鞋筒的高度

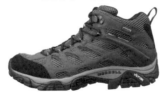
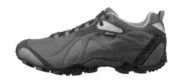

高筒

登山靴的主流。鞋身完全包覆腳踝，可以防止腳踝扭傷。雖然高筒底下仍有非常多的種類，不過大部分都會認為登山靴即為高筒靴。

中筒

比高筒稍微再低一點的中筒登山靴，適合想要在山上輕快行走的人。這種靴子需要熟悉使用的技巧，主要提供給登山高手使用。

低筒

雖然列入登山靴的種類之一，但這種腳踝會完全裸露出來的鞋款，僅限於越野慢跑或攀岩客前往岩場的接近[24]等場合使用。

鞋面材質

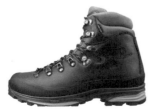
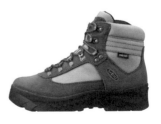

鞣革[25]

全皮的鞋面帶有古典的雅致。雖然重量和價格略高了些，但它越是保養越有風味、防水性也會隨著保養次數提高的材質特性，讓它有很多死忠的支持者。

複合材質

將尼龍等合成纖維，與天然皮革、人工皮革所組合成的輕量型款式。複合材質透過置入透氣防水塗層解決防水問題，是目前登山靴的主流材質。

挑選鞋子的訣竅

　　挑選鞋子時，需要盡可能地模擬在山中行走的狀態。另外，千萬別僅試穿一隻腳，穿上兩隻腳實際地在店內試走看看吧。

　　有些店家會設置試鞋用的階梯或斜坡，可以前往試著走看看，看看是否感到疼動或不適。另外，買鞋時最容易忘記穿襪子，建議提前購買登山襪，著襪試鞋能更完整地體驗鞋子的好壞。最後，也試試看前後尺寸的鞋子，找到適合尺寸的鞋子是非常重要的。

挑選鞋子的五大重點

1. 選鞋不著急。
2. 帶雙實際會穿的襪子。
3. 兩腳都試穿。
4. 到階梯或斜坡試走。
5. 前後尺寸皆嘗試。

依登山目的區分

遠征探險

為了能在攝氏零下20至30度的隆冬期使用，雙重靴的鞋身與覆蓋層一體成形製作，以確保靴子的保暖性。材質使用全尼龍，實際重量比外觀要來的輕。

自由攀岩

攀登幾乎垂直岩壁的自由攀岩，專用鞋採用特殊的防滑橡膠鞋底，能像是緊緊吸附在岩石表面一般抓緊地面。

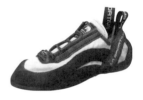

溯溪

溯溪鞋的鞋底使用不織布製作，能在有苔癬和水的岩石上行走。另外也有設計排水的空洞。

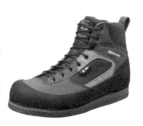

雪地登山

雪地登山專用靴的特色是含有隔熱材料，不僅能防水，保溫效果也佳。此外，堅硬的鞋底能防止冰爪不受外力影響而脫落。

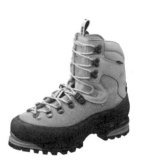

攀岩的接近

接近鞋是攀岩客在接近時使用的鞋子。鞋底附有黏性橡膠，即使在傾斜的岩石上也可以安全行走而不會滑倒。

越野慢跑

越野慢跑鞋特別追求輕盈、活動自如的效能。帶有防滑花紋的輕質鞋底，用於克服地表崎嶇的路徑。

Q 選擇甚麼樣的雨具才好呢？

A 挑選透氣防水材質的雨具吧。

雨具最主要的功能是阻擋外來雨水的「防水性」；另外同樣重要的，是可以將內側悶熱濕氣排出的「透氣性」。雖然透氣功能在國外並沒有受到重視，但在日本如果沒有這樣的功能，雨具即使擋住外來的雨水，無處可排出的汗水仍會讓雨具下的身體渾身濕透。因此，在高溫高濕的日本，選擇登山用雨具時，需同時注意防水效果，以及透氣機能。

風雨擋片

在外套正面拉鍊的外側，設計重疊的擋片，阻擋雨水透過拉鍊滲入。

有些雨具的拉鍊本身已具防水性，可以省去風雨擋片的設計，使雨具更輕量更舒適。

袖口

易於穿脫的袖口設計，同樣也有一片如正面拉鍊的風雨擋片，提高雨衣的防水性。

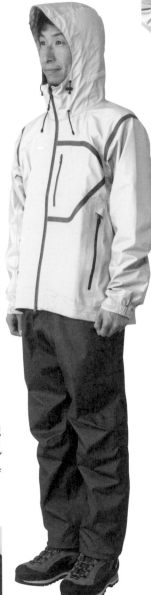

連身雨帽

若頭部淋濕的話，體溫將快速喪失，體力也將快速消耗殆盡。選擇一款可以依照個人頭部調整功能的雨具吧。

褲口

雨褲的褲口設有開合到膝蓋的拉鍊，便於穿脫雨褲時大多是著鞋的情況。

各大品牌的透氣材質不斷地推陳出新

隨著科技的進步，透氣材質的性能年年躍上新的境界。多年來，美國戈爾公司（W. L. Gore & Associates, Inc.）研發Gore-Tex布料，除了改善舒適度和透氣機能，同時也朝向輕量化和耐久化發展。另外，其他的大型戶外用品品牌，也陸續開發具高透氣性和耐久性的新材質。

透氣材質的種類有各式各樣，像是在外層和內襯之間夾入透氣薄膜的三層結構；或是在尼龍布料上進行塗佈加工，使外層同時具有透氣性，又能減輕其重量。了解各種材質的特色後，如重量、耐用性等，便可找出適合自己的雨具材質。

Gore-Tex

Gore-Tex 已成為透氣材質的代名詞。貼附在內襯上的薄膜是 Gore-Tex 的關鍵，不僅增加釋放衣服內部濕氣的透氣性，也減輕重量及提高耐用性。布料上使用超微細內裡技術，成功地提升上述的機能

獨家材質

隨著技術的發展，各家公司皆獨自開發出許多高性能的透氣材質。透過塗層使布料具有透氣性的方式逐漸轉為少數，而由三層結構布料所組成的外層 / 透氣薄膜 / 內襯正成為主流。

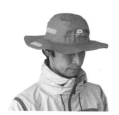 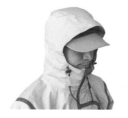

雨天中行走 身體也不會感到悶熱的秘訣

儘管透氣材質逐年進化，不過其防止內部悶熱的能力仍是有限的。譬如在盛夏穿著雨具，背著沉重的裝備，爬上陡峭的斜坡時，身體必感到悶熱。那麼有沒有可以進一步減少悶熱的方法呢？

秘訣之一就是右下介紹的斗篷雨衣、雨傘等裝備。如果使用得宜，這些裝備應該會比透氣材質所製作的雨具更加舒適。不過這些裝備的機能和使用場合是有限的，所以建議將它們列為輔助用具。

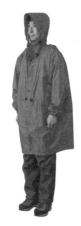

斗篷雨衣

披在背包外的斗篷雨衣，穿脫容易，是最能減輕悶熱的極佳雨具。不過有不耐風吹的缺點，且雨水容易從下方吹入。

雨傘

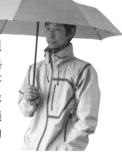

雨傘在雙手自由的平坦林道上，可說是能有效減輕悶熱的雨具。但若是在陡坡等不平穩的地形，會因單手持傘而無法保持平衡，較不建議使用。另外也有不耐風雨的缺點。

防雨帽 / 鴨舌帽

若將連身雨帽收入雨衣中，並戴上防雨帽，雨衣內的濕氣較能透過領口排出，減輕悶熱感。另外，若在連身雨帽下戴上鴨舌帽，則雨衣連身帽較不易跑位，也能保持良好的視野。

Q | 在山中，服裝該如何穿才好呢？

A | 讓我們從底層、中層和外層的三層結構來思考。

由於人在運動時體溫會升高，身體會透過流汗來帶走皮膚上的熱，進而降低體溫。換句話說，「出汗等於降低體溫」。然而在氣候環境比平地惡劣的山上，出汗是相當麻煩的事。譬如頂著稜線上的強風前行時，流汗會使體溫更迅速地流失。

洋蔥式穿法使服裝內部保持舒爽

首先登場的是底層的排汗衣。大多使用聚酯纖維等人工纖維，或羊毛等天然纖維等材質，能迅速吸汗並擴散到纖維之間，以達到快速乾燥的效果。

緊接著是中層的保暖衣。種類包含刷毛衣、羊毛襯衫、軟殼衣等等。其優點是構造寬鬆並帶來優秀的保暖性，罩在底層的排汗衣外能有效儲存熱能；缺點則是良好的透氣性造成暖空氣容易被風帶走。

最後壓軸的是外層的防風雨外套。其特別重要的功能是，最大程度地發揮底層與中層的功能。

對外防風防雨的同時，對內改善暖空氣容易隨風流失的缺點。因此，外層衣物不該一昧追求極致的防風性、防雨性，而是在確保兩者的前提下，尋求能將體內產生的多餘熱氣排出，防止身體過熱並保有透氣性的良好機能。

底層

吸收皮膚上的汗水，將汗水擴散到纖維之間，達到快速乾燥的效果，避免身體因汗水而著涼。材質主要為合成纖維和羊毛。

中層

透過纖維之間的空隙儲存來自身體的熱能，進而維持體溫。在夏季登山，可以穿著輕薄的刷毛衣、襯衫或軟殼衣等。

外層

最外層的服裝由透氣防水材質製成，可以使風雨遠離身體，尤其在激烈運動後仍不會感到悶熱。

所謂分層的訣竅是，依據環境和運動量穿搭這三層服裝，使服裝內部保持恰到好的舒適溫度。

千萬別穿純棉的貼身衣物！

緊貼在皮膚上的貼身衣物是登山服裝中最需要注意的，特別是其材質。貼身衣物的材質主要有兩種：一是羊毛。羊毛觸感好，保溫性高，還有除臭效果。它能緩慢地吸收汗水進纖維之間，使汗水難以流回皮膚，身體不容易因汗水而著涼。

另一則是合成纖維。合成纖維以其有效的吸汗速乾性見長，不但比羊毛耐用，也比羊毛更適合長時間穿在身上。由於僅憑化學技術就能附加不同的特性，可以預期製造商們還會開發出更多的新材質。

日常生活服飾中經常使用的棉，儘管有良好的觸感，但是遇水不容易乾的特性，非常不建議使用在登山服裝中。

材料

具速乾性及吸濕性的合成纖維和羊毛是主流。
兩者混合的材質也十分受到歡迎。

羊毛
若使用最高級的超細羊毛，觸感好，保暖又有除臭效果，長天數的縱走也不必擔心汗臭味。缺點是耐用性低，價格昂貴。

合成纖維
具有吸收皮膚上的汗水或雨水，快速乾燥的吸濕速乾性，比起冬季登山更適合使用在夏季登山。另外，還具有耐磨久穿、價格實惠等特色。

外型

有非常多種類，例如頸部開放的圓領、
能保暖到頭部的立領、附有拇指穴設計等。

圓領
頸部為開放設計，能和其他衣服重疊穿著。不笨重，易於攜帶，是通用性高的底層服裝類型。

立領
包覆頸部的設計，能經由拉鍊的開關調控體溫。因頸部位置不會互相干擾，能與圓領一起搭配。具高保暖性，在冬季非常熱門。

Q 夏季爬山也需要保暖衣物嗎？

A 需要。尤其是前往 3 千公尺以上（日本阿爾卑斯）等高山，一定要攜帶。

前往海拔2,000公尺以上的山，即使是夏天，也建議攜帶保暖衣物。因為夏天的高山上不但日夜溫差大，若大汗淋漓時吹到來自稜線的冷風，就算氣溫再高身體也有可能著涼；如果是入住山屋或露營，更是需要保暖衣物。

雖說都是保暖衣物，種類卻形形色色：含有羽絨的羽絨衣或化纖棉外套、或是上述衣物減去袖子的背心，以及含有刷毛的刷毛外套等等。

就通用性高與便利性，推薦挑選重量輕、易於壓縮收納，含有羽絨或合成纖維的輕薄絕緣夾克。若是更輕薄、更方便攜帶的內搭羽絨衣，應毫不猶豫地添加至裝備中。它也可以當作中層的保暖衣使用。

保暖衣物也有保暖以外的功能，譬如讓你可以在稜線上愜意享用午餐、在山屋前拍攝夕陽、觀賞滿天星斗等等，大大地增加夏季山中生活的趣味性。

羽絨外套
品質優良的羽絨可以膨脹外套的體積，儲存溫暖的空氣。具有高保暖性和便攜性等優點。

化纖棉外套
內含化纖棉，即使外套淋濕也不失保暖性。具有良好的耐用性，無須保養。

絕緣背心
含有化纖棉的薄背心。手臂容易上下活動。

刷毛外套
相較其他三種更具有伸展性和透氣性。雖然有些笨重，但非常適合作為中層的服裝。

Q 請問褲子有分哪些種類呢？

A 對應不同季節或山，有非常多種類。

由於雙腳是登山的引擎，如何挑選下半身的服裝是相當重要的議題。假如褲子不合適甚至處處掣肘，壓力與疲勞感將隨著每個步伐逐漸累積。

首先要注意的是褲子材質的彈性。建議挑選由彈性材質製作，可以輕鬆地抬放雙腿的戶外長褲。最佳的版型是同時包含膝蓋、臀部和胯下周圍的立體剪裁。

還要注意的是褲子的長度。七分褲容易散熱，褲子下擺不會互相摩擦，走路起來十分輕鬆俐落。

另外，還有一款是兩段式長褲，在膝蓋下方設有一條拉鍊，可以拆除褲子下擺變成短褲。當天氣變熱時，將下擺取下放入口袋；天氣變冷時，再安裝回去。能快速調節體溫的特性，使各大品牌皆有製作。然而也有些人對其牢固性產生質疑，可以根據目的地的氣候和步道條件，謹慎地抉擇是否穿兩段式長褲。

長褲
彈性材質和立體剪裁能使雙腳活動自如，也有使腿部有顯瘦的效果。

七分褲
褲管下擺貼身，能俐落地大步向前。許多修身款式的下襬更設有拉鍊。

兩段式長褲
可以用拉鍊分開膝蓋以下下擺。不僅適用於登山行走，也可使用在攀岩的接近。

軟殼褲
軟殼褲既防風又透氣，側邊設有透氣孔。

Q 登山杖該如何挑選呢？

A 初學者建議使用輕巧又價格實惠的鋁製登山杖。

近幾年，登山杖的形式逐漸定型，市面上依不同用途、材料和形狀有各式各樣的種類。在挑選的時候，如果已經確定自己登山的屬性，選擇的範圍便會更明確。尤其對於初學者來說，建議使用具有伸縮功能的鋁製登山杖，從這個種類中挑選，相信不會出錯。

軟木

軟木握感堅硬，即使手出汗也不會打滑。

PU 泡棉

PU 泡棉除了握感柔軟，其彈性還具有吸收地面震動的效果。

← 握把材質

快扣型

一個動作即可扣緊的人氣類型。缺點是重量略重。

旋轉型

構造輕巧簡單的類型。時常維護的話，登山杖能牢固地鎖定。

← 鎖定系統

碳纖維

輕巧、堅固又富有彈性的碳纖維，也常見於登山杖的材質。缺點是價格稍高。

鋁

作為標準材質的鋁逐年進化，也出現能兼具輕薄、堅固又富有彈性的效果。

← 杖身材質

阻雪板

積雪時使用的阻雪板，形狀龐大，使登山杖在雪地裡使用也不會陷入。

橡膠腳套

橡膠腳套使用於沒有積雪，或經常戳在岩石或地面的地形。收納登山杖時，也能避免杖尖刮傷其他物品的困擾。

← 腳套

握把

抓握的位置和方法會依據上坡、下坡或平地時而異。實際拿著登山杖使用看看吧。

杖身

杖身的材質種類繁多，主流是用鋁製作而成。理想上杖身必須具有彈性且輕巧。

鎖定系統

鎖定系統用於調整和固定登山杖長度。適合的長度因狀況而異，遇到不同的地形都需要重新調整。

杖尖

杖尖能使登山杖固定在地面並防止滑動。為了安全，在搬動的時候，請務必蓋上腳套。

腳套

當腳套附於杖尖時，能使登山杖不會陷進地下。有很多種類的腳套可以交換使用。

Q | 還有其他需要帶的東西嗎？

A | 如果能帶上這些裝備的話，登山會更輕鬆。

登山的基本原則是：僅攜帶必要的裝備，捨棄多餘以減輕行李。不過，如果體能可以負擔的話，添加下列這些便利的裝備，會讓普通的登山旅程更加地愉快和舒適。

防水袋

在寒冷的雨中前進，終於抵達目的地，當試圖擦乾身體並換上衣物時，發現替換衣物早已溼透——防水袋即為了解決這樣的狀況而出現。

坐墊

若不想直接坐在濕冷的地面或岩石上，這時只需要一張輕巧的摺疊式坐墊，便能大大提升坐的體驗。

登山扣環

像是杯子等經常使用的工具，用登山扣環直接掛在背包上十分方便。不過，盡量不要掛太多物品，以免背包被岩石或樹木勾住。

折疊椅

帶上一把輕巧的摺疊椅，在山上的任何一個地方，都能瞬間變成愜意的客廳！? 是個有些負擔，卻能享受舒適登山的終極裝備。

爐具和炊具

早已習慣單日行程而索然無味了嗎？若下次攜帶一組爐具和炊具，在山上煮一杯咖啡喝，司空見慣的景色將像魔法般一瞬間改變喔！

補水系統（背包水袋／吸管水袋）的優點

補水系統是透過吸管連接到背包內的水袋補充水分。幾乎可以安裝在市售的所有背包內。它的最大優點是，無須卸下背包，即可快速補充需要的水分。科學上也證明，時常補給需要的水分，可以減輕體能的消耗。

請告訴我打包行李的訣竅。

重物應放在靠近身軀上半部的地方。
打包之前，先預設好背包內的分配位置。

　　裝備本身的重量不會因為好的打包方式而減輕，不過如果打包得宜，卻可以輕而易舉地背起相同重量的裝備。

　　隨著登山經驗的累積，打包方式自然地會越來越好，不過如果了解一些打包的原則和訣竅，也可以帶來一些改變。打包的重點是，預想從背包取出裝備的前後順序及不同場合，同時考量重量分配來打包行李。讓我們來了解這些基礎知識以及影響舒適度的背包配件吧。

打包的訣竅是甚麼？

　　讓行李能穩定不亂移動的打包原則是較重的物品放靠近身體上半部的位置；較輕的物品應該和不經常使用的裝備（例如到達住宿地方才會使用的睡袋和睡墊）放在一起；雨衣等經常使用的裝備，應該放在易於拿取的地方。如圖所示，將背包內部分為多層，更容易規劃打包方式。

　　實際上，除了這些原則外，還得根據當日目的地的天候狀況、登山路線的特色等進行調整。如果預估將下雨或是本身體質怕冷，可以將雨具或防寒衣物放在能輕鬆取出的地方。

　　現今大多數的背包，不僅能從上方將裝備取出放入，前方或側邊也有開口的背包也成為主流。了解自己手中的背包的形狀和機能，妥善使用這些功能也是非常重要的。

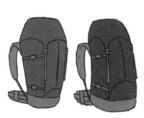

登山背包的形狀大約分為兩種，適合於縱走的實底型，以及適用在阿爾卑斯式（自給自足）登山的輕便俐落型。檢查看看自己的背包屬於哪一種類型吧。

想要行李在背包內是穩定的話，需要將背包的重心置於肩胛骨之間（左圖）。而對於需要上半身大量運動的攀岩和滑雪來說，則會如右圖所示，將重心設置在較低的地方。

背包的底部，放置重量輕、體積大又不常使用的物品，譬如帳篷和睡袋。水和糧食等較重的物品，則放在靠近身體上半部的地方。這個地方也剛好是補水系統運作的位置。
（由下往上）睡袋、帳篷、替換衣物、鍋具食物、雨具、常用物品

Q 請問如何不讓行李淋濕的方式為何？

A 使用背包內用防水收納袋。

普通登山背包的防雨措施是使用背包雨套。然而，比雨套更有效的，是使用放在背包內側的內用防水收納袋。這個方式是先直接安裝一個防水的收納袋（或大型塑膠袋）在背包內，再將行李放入其中。可以完全確保行李不會被淋濕，即使突然下雨也不必慌張。

唯一的缺點是，行李的取出和放入相對地有難度。替代方式可以將防水收納袋換成多個較小的防水袋，放入睡袋、替換衣物和電子裝置等絕對不能淋濕的物品，也能達到相同效果。事前準備內用防水收納袋和防水袋，根據季節和預測天氣，選擇收納方式是上策。

善加利用背包雨套吧

雖然背包雨套過去曾被譏笑「用起來很醜」，但它的實用度其實相當高。除了在下雨天罩在背包外側之外，也有些認為不該將骯髒背包帶上大眾交通運輸工具的人，會將雨套罩在已經弄髒的背包。或是與天氣無關，純粹為了防止汙損使用背包雨套。

另外，雨套也可以當成簡易的防水袋，收納淋濕的雨具或替換下的衣物等等。現在背包雨套的材質已經進化，有些甚至出乎意料地輕巧，值得登山客列入裝備之一。

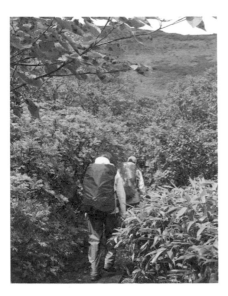

一下雨便想套上背包雨套。

除了背包雨套，使用背包內用防水收納袋，可以確保行李的防水。

Q 在山中該吃甚麼好呢？

A 飲食以自炊或山屋供餐[26]的正餐為主，不足的能量再用行動糧補充。

山中的飲食大約可以分為兩類：早、中、晚的正餐，以及休息和移動時吃的行動糧。以一名體重70公斤的成年男性，一日之中爬山5小時（不含休息時間）來計算，消耗的熱量約是2,800大卡，相當於是安靜地坐著的7.5倍。若想將這些熱量全部以正餐攝取，那麼所需要的食物數量將大幅地增加。因此，三次的正餐應該攝取與平時相同的份量，登山時額外需要的能量，再頻繁地用行動糧補充即可。

正餐可以自備便當、在山屋用餐，或露營時自炊。但不僅僅只是吃東西，而是均衡地攝取登山時所需能量的碳水化合物和脂質，還有維他命B群、組織肌肉的蛋白質和礦物質都非常重要。然而，登山時不必補充所有必需的營養，平時每天保持均衡的飲食，將營養累積於體內再帶上山是最理想的。

登山時必要的營養

與新陳代謝有關的營養	碳水化合物（醣類）	白米、小麥、玉米、馬鈴薯等。
	脂質	植物油、鮮奶油、核桃、巧克力等。
	維他命 B 群	豬肉、鰻魚、糙米、腰果等。
與肌肉功能有關的營養	蛋白質	牛肉、牛奶、鮪魚、大豆等。
	鈣質	脫脂牛奶、蝦米、白蘿蔔乾、凍豆腐等。
	鎂質	糙米、小魚乾、海帶芽、杏仁等。
水分調節和血液生成，以及其他必要的營養	鈉質	食鹽、吻仔魚、昆布茶、醬油等。
	鉀質	羊棲菜[27]、芋頭、酪梨、香蕉等。
	鐵質	肝臟、青海苔、蜆、白蘿蔔葉等。

登山消耗的熱量（BMR）

7.5 代謝當量（METs）（登山的運動強度）	×	1.05 大卡（安靜坐著的熱量消耗）	×	體重（公斤）	×	時間（小時）

* 代謝當量是以安靜地坐著時為 1 的運動強度單位。（依據日本厚生勞動省《健康促進運動標準》）

範例：體重 70 公斤的一般成人男性，登山 5 小時的狀態。

7.5 代謝當量 *1.05 大卡 *70 公斤 *5 小時 ＝ 約 2756 大卡

自炊的話，需考量「輕便」、「耐放」、「烹調難易度」和「營養均衡」

理想上，應該將日常的食材原封不動地帶進山中，但若考量食物的重量和調理方式，這是相當不現實的。因此，登山時攜帶的食材特色是重量輕、易保存、易烹調又富含營養。看似有些麻煩，不過若動點巧思，一樣可以輕鬆地享用美食佳餚。

一般來說，超市就十分適合採購登山時使用的食材。除了冷凍乾燥食品和乾貨，若下點功夫了解各種食材的特性，生鮮食品也能帶入山中。譬如雞蛋可以在室溫下保存，但若是經冷藏回到室溫，表面會凝結空氣中的水氣，易使細菌孳生；或是蔬菜不切的話，可以拉長保存時間。

根據季節和登山行程設計菜單

夏天不吃火鍋，冬天不吃冷烏龍麵的道理，在山中也適用。因此試著根據不同季節和登山行程天數，設計適宜的菜單吧。例如在食材容易腐壞的夏季，適合冷凍乾燥食品和即食食品；溫度較低的冬季，便可以帶生肉上山。而若考量日程天數，單日來回或僅過夜一晚的行程，不必太擔心食材重量，而長天數的縱走則盡可能選擇重量較輕的食材。

另外也需要評估體能狀況。夏季適合加重調味，補充因汗水流失的鹽分；冬季可以納入大蒜、薑或辣椒等能使身體暖起來的食材。長日程的縱走則能在行程後半段，使用富含蛋白質的食材，以助於緩解疲勞。

挑選食材的要點

烹調難易度
為節省燃料和烹調時間，食材應該盡可能地在家完成備料，如將蔬菜切好後，放入夾鏈袋中。需要長時間烹煮的食材也不適合。

輕便
挑選水分含量少的食材，如冷凍乾燥食品或乾貨。最近的冷凍乾燥食品都十分美味，若使用得宜，即使是縱走也不會吃膩。

營養均衡
在山中容易營養不良，挑選食材時非常需要注意其中的營養成分。推薦富含維他命與礦物質，色彩又繽紛的乾燥蔬菜和乾貨。

耐放
食材在夏季容易腐壞，如肉類等生食可以事先冷凍保存，且在第一天食用完畢。蔬菜則採取防止變質的方法，如紅蘿蔔等根莖類，不切直接帶進山中。

Q 為甚麼要吃行動糧呢？

A 在登山活動時，補充必要的能量，且防止體力撞牆。

行動糧扮演的角色，是補足無法單靠主餐滿足的能量需求。登山的能量來自碳水化合物（醣類）和脂質，特別是碳水化合物不足時，血糖濃度將下降，肌肉和大腦的運作逐漸遲鈍，造成所謂的「撞牆」（低血糖）。遲緩的大腦運作可能導致跌倒或迷路。

無論是否感到飢餓，都應該隨時補充行動糧。行動糧是不必經烹調即可食用，且能快速消化吸收的食品。以能立即成效的碳水化合物為主，再輔以能緩慢轉成能量的脂質。而其中的醣類因為可以立即轉為能量，所以甜食非常適合作為行動糧。

行動糧建議以每小時 100~200 大卡為原則攝取

雖然如第46頁所述，登山時消耗的能量是安靜地坐著的7.5倍，然而沒有必要強迫自己食用大量的行動糧，因為能量

碳水化合物（醣類）

碳水化合物可以有效地在體內產生能量，是登山中最重要的營養來源。另外，身體在轉換脂肪成能量時，碳水化合物也是不可或缺的，因此即使在節食也必須適度地攝取。碳水化合物大多富含於穀類或有甘甜口感的食物當中。

脂質

脂質體積小，熱量高，攜帶方便，不過需與碳水化合物共同消化才能轉化為能量，因此適度地調配兩者吧。脂質大多富含於堅果等種子類和起司中，其中有些食物較不易消化，需要注意不能攝取過量。

仍可以從三餐和身體累積的體脂肪中獲取。

行動糧的攝取量取決於個人的體質和體格、登山路線難度和活動時間等，建議以每小時（不含休息時間）100~200大卡為原則攝取。

計算食品的熱量可能有些麻煩，不過今日有許多加工食品的包裝上印有營養標示，因此購買行動糧時，仔細查看包裝背面的熱量和營養成分吧。營養標示不僅顯示熱量，還有蛋白質、脂質和碳水化合物等的含量，可以依據不同行動糧的營養成分調整數量比例。另外，務必留意營養標示是以每100克還是每1份標示為基準喔。

預備糧 = 易於烹調的食品
緊急糧 = 立即能食的食品

預備糧是在過夜的登山行程中，預防因天氣惡化而導致日程延後，所預備的糧食。如拉麵或乾燥飯等烹調難易度低、重量輕且保存期長的食品都非常適合。

緊急糧則是因迷路或發生事故而不得不露宿時，為了維持生命的糧食。假使在無法烹調的狀態下，也能立即食用。此外，必須是在夏季時不易腐壞，冬季不會結凍的食品。

份量上，預備糧依可能延誤的天數準備份數；緊急糧則僅準備1餐。另外，需要和其他用途的糧食各別存放，避免誤食。最近無須加水或熱水的冷凍乾燥食品，種類越來越多，且具重量輕又能長期保存的優點，不但可以作為緊急糧，也可以當作預備糧。

預備糧

僅作為預備用途使用，建議選擇輕巧又保存期長的食品。若考量節約燃料，也可以選擇烹調時間短的食品。

緊急糧

不用烹調即能食用，且保存期長的食品。在沒有水的情況下，易入口的果凍狀飲品非常適合。

Q　登山需要怎麼樣的體能呢？

A　需要的體能分為肌肉力量、柔軟度、肌耐力、心肺功能四大面向。

登山需要一個能長時間持續移動的身體。形塑適合登山的體能有非常多面向，不僅體力要好，還要能讓肌肉保持良好狀態，以及能攜帶大量運動所需要的氧氣。接下來將介紹如何均衡地掌握上述的四大面向。

肌肉力量

肌肉力量在登山中的作用是移動身體，也就是動力。人類的動作產生自肌肉的收縮與擴張。不管是上山還是下山都是一樣的。若肌肉的力量不大，一運動起來就會「噫呀、哎呀」地上氣不接下氣。反之，若是肌肉的力量充足，往上攀登一步就能輕鬆地引體向上，往下落足一步也能強而有力地承接身體的重量。而提升肌肉力量的方法就是重量訓練。重量訓練好比將只能抬起輕盈箱子(=身體)的肌肉，鍛鍊成能夠支撐起沉重箱子的肌肉。建議先從登山時經常使用的腿部和臀部開始訓練。

柔軟度

身體僵硬的人和柔軟的人有甚麼不同呢？答案是肌肉的柔軟度，而擁有好的柔軟度在許多層面是有好處的。調控關節的肌肉若是繃緊僵硬的話，關節的活動範圍將是相當窄小的。相反地，狀態良好的肌肉像是橡皮球般地強而有力又富有彈性，也就是專業術語所說的「黏彈性」，富有黏彈性的肌肉可以有效地吸收衝擊力，身體將不易感到疲勞。換句話說，其肌耐力是相當高的。此外，攜帶氧氣和營養物質的血液，在柔軟的肌肉中能更順暢地流通。

培養肌肉的柔軟度要透過日常的身體伸展。並不是單單依靠出發前的熱身，而是從平時就開始訓練。

肌耐力

「肌肉力量」是肌肉瞬間爆發的力量，而能長時間保持運作的力量則是「肌耐力」。當肌肉疲勞時，將失去彈性，變得僵硬又冰冷。僵硬的肌肉無法伸展力量，使腳步凌亂不堪。而維持肌肉到上述狀態的力量即是肌耐力。

「好希望身體能一直保持如同剛開始行走的輕盈！」雖然不可能永遠保持輕盈，不過這樣的願望是能經由訓練來實現的。不在山中的週末時，可以一邊哼著歌，一邊在舒適的節奏下，進行長時

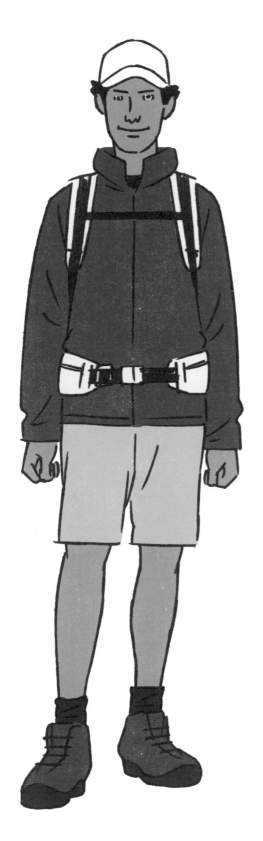

間地走路和跑步，讓身體逐漸適應長期移動的強度（對肌肉施加負荷）。

心肺功能

使肌肉運作的能量來自於氧氣的消耗，同時間也會產生二氧化碳。肺部即為交換想要的東西（氧氣），和不需要的東西（二氧化碳）的地方。而心臟則是產生血液的流動，是運送想要的東西和不需要的東西的動線。登山時，呼吸急促心跳加快，正是身體訴求「請再攜帶更多氧氣！」，因此心臟增加收縮次數，以推動更多的血液。若想要加強上述的搬運力（也就是心肺功能），可使用快接不上氣的節奏走路和跑步來訓練，提升心臟的幫浦能力。

形塑登山體能的要件

- ・肌肉力量
- ・柔軟度
- ・肌耐力
- ・心肺功能

Q 短時間內能培養出適合登山的體能嗎？

A Yes！持續訓練半年的話，就能擁有截然不同的體能。

建議要均衡強化前頁所介紹的四大面向。沒有基本的肌肉力量，無法產生肌耐力；沒有好的柔軟度，將容易感到疲勞，也難以增加肌耐力。而即使有強壯的肌肉，心肺功能不高，將無法隨心所欲地移動身體。因此，這些面向都是相連的。

此外，剛開始訓練往往會因為想立即感到訓練成效，而喊出「再多一點！」。不過建議當身體感到疲勞或不適時，不要勉強訓練。強忍傷痛進行訓練是培養體能的禁忌。

前半段以增加肌肉力量為主

若將目標訂為於夏天首次攀登3000千公尺以上（日本阿爾卑斯）、長天數縱走等登山行程，訓練要從一月開始。前三個月是以重量訓練為主，輔以鍛鍊心肺功能和肌耐力的基礎期間。這是因為即使透過跑步提升心肺功能，仍會因身體肌肉仍無力量，而無法隨心所欲地移動身體，容易對膝蓋造成負擔。建議經由重量訓練提升力量，同時開始逐漸地提高步行的速度，若體能能及的人可再往跑步邁進。持續三個月訓練，應該會感覺到自己的身體正在變化。

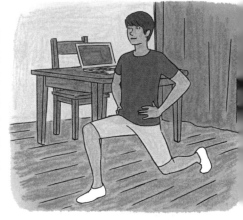

目標七月連續假期前往 3000 千公尺以上（日本阿爾卑斯）的訓練規劃表

從一月至三月，著重於重量訓練。紮實地訓練肌肉有助於移動能力。
可以在步行改為跑步的過渡期間，進行心肺功能和肌耐力的訓練。每天也別忘記做伸展！

1 月	2 月	3 月	4

後半段則以肌耐力和心肺功能為主

歷經前三個月的訓練，腿部力量已經增強，走路和跑步的速度也提升。接下來，將重心移至心肺功能和肌耐力上。若呼吸在快走過程中已經不會變得急促，則可以將強度逐漸切換成跑步。稍微難受的跑步節奏可以提升心肺功能，而長時間舒適的節奏則可以增強肌耐力。在跑步過程中，腳步著地時將增加肌肉的負荷，因此此階段可以略減輕重量訓練的重量。

將伸展運動培養成每日的習慣

伸展運動應成為每日的習慣。能讓肌肉變得柔軟有彈性且延展性良好的伸展運動，其目的與其說是強化肌肉，倒不如說是提升肌肉的品質。僵硬的肌肉無助於提供身體良好的移動，也無法使血液順暢地提供氧氣和營養。建議不僅在登山的事前和事後進行，而是要每天進行伸展運動，使肌肉從裡到外具有彈性。

週末登山感受一下效果

在上述訓練中感受自己的體能提升之外，若能實際在山中看見訓練成效，會更加地興奮。前往登山是正面對決，是進行訓練的場所，也是看到成果和不足處的地方。可以針對夏季前往3000千公尺以上（日本阿爾卑斯）增加登山路線的難度，也可以重複同一條登山路線以測試訓練的效果。

從四月至六月，重點放在心肺功能和肌耐力的訓練。可以的話，透過跑步提升訓練強度。

持續進行重量訓練。因能提供肌肉訓練負荷，也可以繼續跑步。更別忘每天進行伸展運動！

為了準備實際登山而感到疲累

進行低強度的訓練避免體能流失。

月	5 月	6 月	7 月

Q 請教我訓練的方式！

A 基本的訓練如下。堅持不懈是最重要的。

〔肌肉力量的訓練〕

為了在登山踏出的每一步都能強而有力，著重加強腿部和臀部的肌肉。重量訓練時感到「緊繃」的部位，便是登山常使用的肌肉。即使有些費力也不要放棄，用正確的姿勢紮實地訓練。

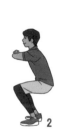

大腿前後、臀部—深蹲

1. 雙腳與肩同寬，雙臂交叉於胸前。
2. 如同坐在椅子般，慢慢地坐下，直到大腿與地面平行。接著慢慢地抬起臀部，直到膝蓋完全伸直。動作重複進行。

重點
- 坐下時，勿讓膝蓋超出腳趾前端。
- 背肌伸直，勿駝背。
- 重心放在腳跟，腰部向後拉。

大腿前側—弓箭步

1. 雙手插腰，雙腳併攏站立。
2. 單腳向前踏出一大步。
3. 維持單腳踏出的姿勢，腰部向下壓。最後一口氣回到最初的姿勢。

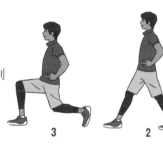

重點
- 腰部向下壓時，踏出的膝蓋彎曲成 90 度。
- 根據膝蓋彎曲的角度，調整踏出的幅度。
- 腿部回復時，略過第 2 個步驟，直接回到最初的姿勢。
- 左右交替 10 次為 1 組。

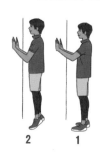

小腿—踮腳訓練

1. 雙手緊貼牆壁，雙腳微張與腰同寬。
2. 踮起腳尖，腳跟提到高點後瞬間停住，撐一會兒後再放下。重複幾次後再完全放下腳跟，完成一組動作。

重點
- 雙手以防止身體搖晃的程度緊貼牆壁，勿倚靠牆壁。
- 背肌伸直，且直挺站立。
- 若使用雙腳訓練已感到輕鬆，可以改換成單腳。

次數 ▶ 10 次 × 3 組
次數小於上述的數字也沒關係，從能完成的次數開始訓練。若感到輕鬆的話，可以逐漸增加次數或組數，達到「有點困難」的強度持續訓練。

次數 ▶ 每 3 天 1 次
重量訓練頻率維持每 3 天 1 次。若頻率較長，效果將下降。即便沒有時間，建議仍連同心肺功能和肌耐力的訓練，維持每 3 天 1 次頻率一同進行。

肌耐力的訓練

若想盡可能維持肌肉有良好的表現，就必須讓身體習慣「長時間的運動狀態」。稍微有點負擔也無妨，想辦法增加跑步的時間與距離吧。

長距離慢跑（Long Slow Distance, LSD）

顧名思義，這是長時間、緩慢、長距離的訓練。走路也行跑步也行，重點不在提升速度，而是保持順暢呼吸、仍能對話的舒適步伐，覺得「我可以持續到永遠。」為了不停地維持運動，建議前往較無紅綠燈的河濱步道等地方進行。適合的速度或距離會因每個人體能有所差異，這得自行評估。速度如上所述，距離和時間需依據訓練的狀況逐漸地延長。另外，剛開始走路或跑步時，往往會覺得身體很輕，而跑得太快。為了不會太快感到疲勞，需要適當地抑制速度。

〔 心肺功能的訓練 〕

慢慢地增加訓練負荷，使身體可以吸入大量氧氣。那些持續訓練的人，往往在呼吸較困難的上山過程中，立即看到效果。

走路

剛開始接觸心肺功能訓練的人，可以從走路開始。然而並不是輕鬆的步行，而是運動模式的步行。背部伸直，視線望向遠方，且大步幅，穩健地使用肌肉將雙腳踏出。提升心肺功能的關鍵是，讓身體適應稍微有點勉強的狀態。因此建議達到稍微有點呼吸困難的強度。一旦熟悉走路的訓練，將能擴大訓練的種類，且增強訓練的負荷量，譬如延長距離、提高速度、行走在起起伏伏或不平整的地形等。

跑步

從走路過渡到跑步時，相信大部分人都希望「跑步＝興奮」，而不是「跑步＝痛苦」。跑步的速度越高，改善心肺功能的效果越好。此外，雙腳落地時，大腿承受的負荷能訓練下山時所需要的肌肉。也透過全身的運動鍛鍊平衡感和反應能力。和其他訓練項目一樣，跑步無須著急距離和步伐，日益提升即可。最初的目標建議訂為3至5公里，或是連續30分鐘持續跑步。若能在1小時至1小時半內完成10公里，即具備登山時所需的體能。

伸展運動

伸展運動能使筋肉增加柔軟度與韌性，讓身體運動變得更流暢，且不易疲勞。

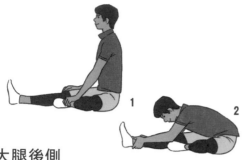

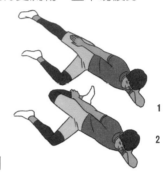

大腿後側

1. 坐於地面，向前伸出其中一條腿，另一條腿則彎曲緊貼地面。
2. 雙手抓住伸直的腳，拉動身體往前壓，換腳後重複上述動作。

重點

· 背肌伸直，勿駝背使頭部垂下。
· 身體呈現在髖關節處對折的樣子。

大腿前側

1. 側躺於地面，靠近地面的腿向前伸出，並彎曲 90 度。
2. 握住上方腳的腳踝，並拉緊緊貼身體。

重點

· 腳跟盡可能地貼近臀部。
· 將骨盆向前推。
· 確認被拉的腿的膝蓋，不會超過腰部的前面。

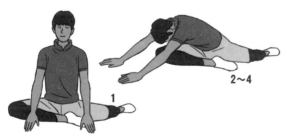

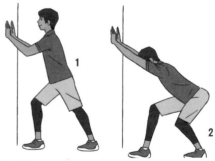

臀部

1. 膝蓋彎曲，坐於地面（側坐）
2. 上半身向外側膝蓋前壓，盡量讓同側肩膀靠近膝蓋。
3. 換胸口向外側膝蓋前壓。
4. 試著換另一側的肩膀壓近外側膝蓋。

重點

· 勿駝背，背肌伸直，使下巴能靠近地面。
· 透過上半身傾倒不同角度，伸展不同部位的肌肉。
· 第 2 和 4 步驟，各自維持 30 秒。

大腿前側

1. 雙腳前後張開，後腳的腳跟緊貼於地面，重心放在前腿上。伸展小腿的淺層肌肉。
2. 彎曲後腿的膝蓋，臀部向後拉。伸展小腿的深層肌肉。

重點

· 第 1 步驟中，從上半身到後腳一路伸直，使頭部遠離後腳。
· 由於負荷施加在前腿上，身體會感覺像是在推牆壁。
· 第 1 和 2 步驟，各自維持 30 秒。

2

在山裡活動
Activity

Q 該如何前往登山口呢？

A 可以使用公車等大眾運輸工具，也可以駕駛私有車。

一旦決定想要前往的山和登山路線，便能在登山指南中查閱前往登山口的交通方式。交通方式大致上可分為：使用鐵路或巴士等大眾運輸工具，以及駕駛私有車。

使用大眾運輸工具的缺點是，淡季或冷門的登山路線的班次數量較少。另外，花費成本通常較駕駛自有車高。駕駛私有車雖然會有疲勞駕駛的風險，但有能自由安排計畫的優點。此外，若和幾個人一同上山，可以分攤交通費用。

使用大眾運輸工具時的注意事項

日本阿爾卑斯和富士山等高人氣山，設有從東京、大阪等大都市，直達登山口的巴士。這些巴士價格合理且無須轉乘，十分受歡迎。不過通常僅在夏季登山等登山客人數較多的時期才有運行。若想使用的話，可以事先查看運行時間和時刻表，必要時預約車票。

相反地，登山客較少的山區，可能沒有從車站到登山口的巴士路線。在這樣的情況下，只能利用計程車或徒步前往登山口。

駕駛私有車時的注意事項

駕駛私有車時，需要事前查看停車場的位置，以及可以停放的車輛數。可能發生可以停放的停車位較少而無法停車的情況，因此建議也同時查看備用的停車場。上高地、富士山、尾瀨等熱門山區，為了保護環境和緩解交通壅塞，特定時期會有規範駕駛私有車的限制。若遇到這樣的狀況，請將車停放於指定的停車場，並搭乘接駁巴士前往登山口。

駕駛私有車較麻煩的地方是，縱走等行程常有登山口與下山處在不同地方的狀況，下山後還得想辦法回到登山口取車。不過，近日出現一些提供運送車輛到下山處的接駁公司，主要服務於北阿爾卑斯地區。若能妥善利用這些服務，可以規劃更有效率的登山計畫。

Q 抵達登山口後，可以馬上開始爬山嗎？

A 別忘記確認登山路線、暖身運動，與使用廁所。

抵達登山口後，首先拿出地圖，與所有成員核對當天要走的登山路線，以及預計前往何處。事前了解艱難攀登處或危險場域等必須更加專心的區域，精神上會較為輕鬆。另外需要特別注意！千萬別抱著「反正有其他有人會帶我，不必了解登山路線也沒關係」的僥倖心理，否則發生意外時很可能喪失行動、自救能力而遇難。

暖身運動和服裝調整

開始爬山前，先做一些暖身運動，放鬆肌肉，使身體能順暢地運動。動動膝蓋、手腕和腳踝，充分伸展阿基里斯腱和髖關節，這樣即使絆到也能迅速地站穩不跌倒，扭到時也不容易受傷。

爬山前務必確認的事項

· 進行暖身運動
· 調整服裝
· 綁緊鞋帶
· 整備登山背包
· 再次確認登山路線
· 使用廁所

另外，開始爬山後，體溫將升高而感到熱，因此將服裝調整到稍微涼爽一點的程度吧。接著確認登山背包緊貼身體，且鞋帶是穩固的。

出發前務必使用廁所

最後別忘記如廁，登山步道上不一定會有廁所。有些女性登山客不喜歡在山中如廁，而忍住造成生病。此外，爬山途中若突然有想上廁所的感覺，離開步道進入樹叢內，反而會有從斜坡跌落或迷路的風險。因此，在登山口即使沒有如廁的感覺，也務必先使用。

出發前別忘了使用廁所。

別忘了做暖身運動，以防受傷，減少疲勞。

Q 請教我爬山的步行方式！

A 攀升時，保持自然的姿勢，使用整個腳掌慢慢地走；下降時，降低重心並稍微彎曲膝蓋。

攀升時的步行訣竅

試著用整個腳掌慢慢地走，身體保持自然，並不會太難。接著一邊眼觀四面、耳聽八方注意周邊狀況，一邊享受登山的樂趣吧。

速度上，在剛出發階段時建議慢慢地走。若想長時間維持不疲勞，保持這個速度就好。走路時身體將越來越熱，這時切勿忍耐，拉開上衣的拉鍊或脫下帽子便可有極大的差別，因此務必隨時調節適當的體溫。

下降時的步行訣竅

在開始下降之前，做好「接下來要下山囉」的心理準備。因為事實統計，跌倒和滑落等大多數的事故，都發生於下降的過程中。準備下降前將鞋帶繫緊，可以讓精神更集中專注。

下降陡坡時，稍微彎曲膝蓋並壓低重心，將能維持身體穩定。除了使用整個腳掌外，再多一些施力於腳趾上，並用大腿行走。下降會比攀登時更勞累，所以到達安全的區域前，應經常休息並隨時保持警惕。

攀升基本姿勢
身體保持自然，緩慢地前進。

腳部使用方式
使用整個腳掌。

下降基本姿勢
稍微彎曲膝蓋並壓低身體重心。

腳部使用方式
使用整個腳掌外，再多一些施力於腳趾上。

休息的訣竅

開始步行後的30分鐘內，應該要進行第一次的休息，為時不超過5分鐘。此時天氣也將越來越熱，建議可以在休息期間脫去衣物來調節體溫；接下來以每隔40~50分鐘休息一次10分鐘的頻率進行。適合休息的場所是能不干擾其他登山客，或是在陡升之前的地方。記得將登山背包的背面朝上，保持背部清潔；若感到飢餓，可以吃份行動糧，也請隨時補充水分。

同時打開地圖，確認目前位置與出發點的海拔差及移動所費時間。在充分了解自己能用多少時間攀升或下降多少高度後，不但有助於下次的登山計畫，也能打破「花費太多時間了」、「比預期還要難」等等錯覺。結束休息出發前，請務必回頭看看，有無遺留的物品。

正確的登山杖使用方式

登山杖的長度並非固定，應隨著登山步道的坡度而進行調整。在開始爬山前，於攀登時縮短；下降時伸長。開始爬山後，隨著地形的變化邊調整長度，邊使用登山杖。

屏除岩場，在使用鐵鍊的場域或無法依賴樹木的地方，建議使用兩支登山杖。在移動過程中，有節奏地使用登山杖，可以減輕膝蓋和臀部的負擔。缺點則是，在無需使用登山杖的平穩地形中，反而會感到不穩定。連續的岩石或使用鐵鍊的場域，就別使用登山杖吧。

若是隨處都可以抓住石頭或樹木的地方，則建議使用單支登山杖。將比完全不使用來的輕鬆，因為能一邊爬山，一邊將空下的手抓住石頭或樹木。遇到需使用雙手的場合，則將登山杖透過手環掛於手腕上，使雙手能自由地活動，或是將登山杖插入背部和登山背包之間的縫隙。

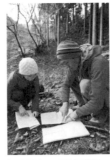

確認當前位置和高度差
查看現在位置和出發位置之間的高度差、所需時間等。

調整服裝
休息時容易著涼，服裝務必隨時調整。

攀升
縮短登山杖長度，它將是攀升時的助力。

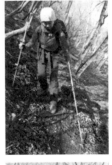

腰繞
靠近山側縮短；靠近谷側伸長來保持平衡。

下降
伸長登山杖長度，前進時向前戳，且稍微將體重施加在登山杖上。

Q 請問能安全地通過岩場或使用鐵鍊場域的姿勢是甚麼？

A 身體保持垂直，手腳放在穩定的位置。鐵鍊則當作輔助使用吧。

通過岩場的基本原則是「三點不動一點動（三點確保）」。這是一種以手腳作為四個支點的攀登方法，其中三個支點始終牢牢地固定在手抓處或踏腳處，僅有一個支點進行移動。了解這個原則後，不管在攀登或下降，基本姿勢都是沿著重力方向挺直站立。

在岩場裡，踏腳處比手抓處重要。尋找下一個踏腳處時，先確認是一個穩定的位置後，再將腳尖踏上。需要特別注意若緊附在不穩定的岩石上，會令視野變狹窄，進而無法看到重要的踏腳處。另外，為了避免被墜落物體砸傷，請勿在攀登者的正下方等待。

而在使用鐵鍊時，每個區間僅限一人通過。若同時間多人使用鐵鍊，將容易失去平衡而非常危險。此外，也與前後的人保持適當的距離吧。

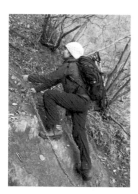

基本姿勢
切勿緊挨著岩石，而是上半身與岩石分離並沿著重力方向挺直站立。尤其在下降時，需要特別留意這個原則。

腳（腳踏）
腳的部分比手更重要。挑選平坦又能止滑的位置，並用腳尖站立。

手（抓住）
手部緊抓在穩定的位置，避免抓到會移動的岩石，以防止落石。

下降時的關鍵
使用鐵鍊時，其中一手緊握住鐵鍊，另外一手緊附在岩石上。一邊穩穩地站立，一邊尋找下一個踏腳處。

運用雙腳通過梯子的方法

首先,如果正在使用登山杖的話,請將登山杖收起或懸掛在手腕上。山裡的梯子,無論是金屬製或是木製,潮濕的話都將如同橋樑一樣特別濕滑。關於台階的部分,雙手請牢牢地握住台階,雙腳則請將台階放在腳趾與足弓之間的部位,能使身體穩定。

使用傾斜的梯子時,可以像是走樓梯般朝前向下走。若感到害怕,也可以面朝梯子下降。在這樣的情況,上半身必須遠離梯子且留意雙腳,確保雙腳能移動至穩定的位置是相當重要的。

攀登時,大約使用腳趾和足弓之間的部位行走。

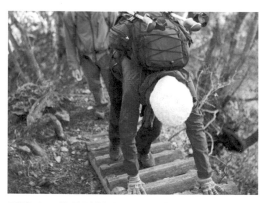

下降時,若是陡峭的場所,請面朝地面謹慎地下降。

使用鐵鍊或梯子時,應該戴上手套嗎?

使用鐵鍊或梯子時戴上手套能保護雙手。尤其是使用鐵鍊時,皮革製或附有止滑效果的手套特別有效的。不過在連續的岩場時請將手套移除,赤手的話能更牢固地抓住岩石。

一定需要使用鐵鍊嗎?

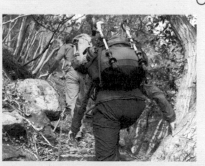

鐵鍊是提供安全地登山的輔助工具,無須強迫自己一定要使用。有時握住附近的岩石或樹木反而更加穩定。即使是同一條登山路線,是否使用鐵鍊也取決個人的身形和登山能力。因此選擇自己認為最穩定的方法爬山吧。

步行時有甚麼需要注意的地方嗎？

A
不穩定石頭、附著苔蘚的石頭、樹根、落葉等地方要特別小心。

不穩定的石頭相當危險，除了可能因踩到而跌倒，也可能落下而砸傷其他人。若踏到一塊認為可疑的石頭，請告知同伴它的位置，以免同伴也踩到。另外，附著苔蘚的石頭又濕又滑，如果能找到沒有附著苔蘚的石頭，那就從那邊通過吧。

此外，若稍不留神可能會被突出到登山道的樹根絆倒，或不小心踩到樹根而滑倒。被落葉掩蓋的石頭或樹根也特別容易被誤踩，因此慎選腳踏處十分重要。

步行於雪溪時的注意事項

建議搭配使用簡易型冰爪和登山杖。當然這些裝備有可能完全不會用到，然而登山路線上有雪溪的話，仍建議攜帶上述工具。若不確定當地的情況，可以先洽詢雪溪附近的山屋。請在家中先練習穿戴簡易型冰爪。使用登山杖時也請拆下橡膠腳套。

步行於雪溪的基本原則是，踏在湯匙狀雪地[28]的平坦處，可以

讓簡易型冰爪的所有爪皆能刺入雪地。雪溪的邊緣與中央地方，以及冰隙的延伸線上的區域是相當脆弱的，需要特別注意。除此之外，雪溪也是會有來自四面八方落石的地形，尤其在下雨時落下物體可能非常多而十分危險，因此建議盡量不要在這時通過。

簡易型冰爪
有六支爪。

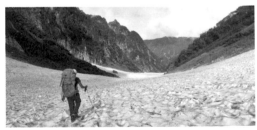

在風光明媚的天氣時謹慎地步行

需要注意冰隙的延伸線

Q 登山步道上有甚麼標記嗎？

A 有各式各樣的標記，例如路標、紅色布條和油漆標記等等。

在登山步道有良好維護的山區中，指引標示（指導標／路標）會設置在重要的節點上，以避免登山客迷路。而登山時防止迷路的第一步，便是跟著一個接著一個的路標前進。

指引標示是甚麼？

指引標示是一種道路標誌，顯示此條登山步道盡頭的地名、方位和所需時間（或距離）。有些為政府部門設置，也有些則是由當地的志工建立。這些指引標示雖然能使初學者安心，不過有時候也會發生標示的方位難以理解的狀況，或是路程建議時間與事前調查的所需時間不同而令人感到相當困惑。發生這種情況時，仔細地對照隨身攜帶的地圖或登山指南吧。

指引標示以外的標記

在登山步道上還可以看到用紅色膠帶纏繞於樹枝上的紅色布條或塑膠布條、在碎石區中用漆料標示「○」或「→」的石頭、鵝卵石疊起的石堆等等標記，這些皆是標示出登山步道的標記。另外有時候也會看到「×」、「危險」等油漆標記，建議前方路段必須繞道而行。若碰到上述的情況，就依照標記的指示前進吧。

標記之間的距離不盡然相同，可能因設置的人判斷此路段不易迷路，而相隔數百公尺以上沒有設立標記。也有可能因起霧或是疲累時只注意腳下而忽略了標記。因此防止迷路的關鍵，不僅要跟隨標記前進，也必須透過地圖確認當下位置，以及確認行進方向與周圍地形。

設有指引標示的地方，請務必打開地圖確認登山步道。

左：紅色布條或塑膠布條是指引前進方向的標記。
上：依照油漆標記→或○的指示前進。
下：石堆除了標示登山步道，也有人會疊起來紀念登頂。

Q 請教我挑選指北針和地圖的竅門！

A 根據使用目的挑選不同的種類吧。

　　若在山上使用，建議挑選附有底座的地政型指北針（指南針），所有的基本地圖判讀皆適用。而如果是挑戰追求更高精度的山，則建議購買觀測指北針。沒有底座的指北針雖然輕巧方便攜帶，但不適合需要測定精確位置的操作。因此想要掌握所有的地圖判讀技巧的話，仍建議挑選附有底座的指北針。

　　至於地形圖，建議搭配兩萬五千分之一地形圖和登山地圖一起使用。想要掌握所有的登山行程內容，如確認登山計畫或當日的行程，登山地圖即十分便利。幾乎每年皆更新修訂的《山與高原地圖》（昭文社），可以掌握最新的登山資訊。

　　如果在山中需要比對實際的地形，或是使用指北針判讀地圖，則可以使用更為詳細的兩萬五千分之一地形圖。不過除非再經過製圖單位的測繪，否則地形圖中的資訊不會進行更新，因此需要注意某些地區可能會遇到道路實際已廢棄的情況。

手持指北針

沒有底盤的簡易指北針，輕巧易於攜帶。如果僅需要確認方位便已十分足夠，但不適用於精準定位的操作。

地政指北針

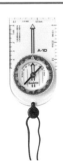

附有底座的指北針。使用底座和指北針本體上的箭頭，可以精確地判斷正確的角度和位置。底座側邊上的量尺在地圖上測量距離也非常方便。因此建議挑選附有精細刻度量尺的地政型指北針。

觀測指北針

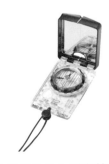

地政型指北針上附有鏡子的類型。使用方式是透過鏡子中的基準線對準目標物，同時觀看鏡子反射的指北針確認方位。由於誤差相當小，非常適用於需要精確判讀地圖登山，例如雪季登山或荒山野嶺等。

地圖的取得方式

取得地圖可以到第67頁介紹的網站下載列印，也可以前往有販售地形圖的登山用品專賣店或是大型書店購買。建議先洽詢商家是否仍有需要的地形圖庫存，再前往購買。而若是地圖專賣店，斷貨的可能性不大。例如位於御茶之水的內外地圖公司（wainwrightmap.co.jp），只需要告知地圖的圖名，工作人員便會協助搜尋，十分便利。

兩萬五千分之一地形圖

由日本國土地理院[29]發行，範圍涵蓋日本全國的地圖。比例尺比一般的登山地圖大，也收錄更詳細的資訊。統一使用三種顏色印刷，方便直接在地圖中書寫。缺點則是不防水。全部共有4,355頁，建議使用登山指南或國土地理院的地圖閱覽網站，尋找需要的地圖。

登山地圖

專門為登山活動而設計的地圖。為了涵蓋特定山區，每張地圖的比例尺大小不一，最常見的是五萬分之一。登山地圖有標示山屋、水源等圖例，也有記載路程建議時間，對於規劃登山計畫非常有幫助。另外，在地圖的設計上有繪製陰影，能輕鬆想像出不同的地形。上圖是常見的登山地圖「山與高原地圖」，使用防水紙製作，由昭文社出版。

可以從網站下載並列印地圖！？

地圖也可以從網站下載，並自行將地圖列印出來。以下介紹主要的網站和應用程式的特色。

地理院地圖

國土地理院提供電子國土基本圖資服務的網站。可以免費下載A4和A3大小的地圖，也可以在地圖上疊加判讀時不可或缺的磁北線，以及製作有利於規劃行程時的地形剖面圖。另外，由於所有的地圖資訊皆記載於在網站上，具有能與任何人分享的特色。因此可以將地圖發布在社群網站中，或是利用網址或QR Code分享給朋友。

Kashmir 3D[30]

這套應用程式可以利用電子國土基本圖資列印地圖。另外，如果使用模擬鳥瞰功能，能透過鳥的視角以3D的方式遙望景色，因此也可以繪製站立於山頂的展望圖。此外進行攝影時，它也能計算出照片中出現陰影的時間，與太陽升起的時間。除此之外，它還可以連結GPS設備或智慧型手機中GPS應用程式的數據，顯示個人完成登山路線的時間，以及查看其中的步行配速。

*使用電子國土資訊僅限於電子國土網站系統的使用規定範圍。

Q

請教我基本的
山岳地形！

A

若能理解山脊和
山谷即 OK。

簡而言之，山是由山脊和山谷組成。再根據這樣的組合，孕育複雜的山岳地形。

解讀地圖的第一步，是要能區分出山脊與山谷。山脊是高於周圍的地方；山谷則是低於周圍的地方。儘管觀察實際的山便能一目瞭然這個差別，但僅查看地形圖其實是相當難分辨的。因此，在地圖上分辨地形的訣竅是先找到山頂，山頂的等高線呈現圓形，是最容易辨別出的地形。

山脊，是圍繞山頂的這些等高線，逐漸向山腳延伸的地方。建議最初可以在複印的地形圖上，用螢光筆畫出山脊和山谷，將能更容易想像地形。先將山脊上色，接著再為夾在山脊之間的山谷上色。

如果經過上述方法還不太明白的話，剛開始可以試著使用已編註顏色的登山地圖。也可以使用第67頁介紹的「地理院地圖」的3D功能或是「Kashmir 3D」所製作的立體地圖，這些地圖都相當容易判讀。

其他用語

森林線

5公尺以上的木本植物可以生長的極限高度。它是針葉林帶變化至偃松等2公尺以下木本植物林帶的界線。在北阿爾卑斯，森林線約位於海拔2,500公尺。

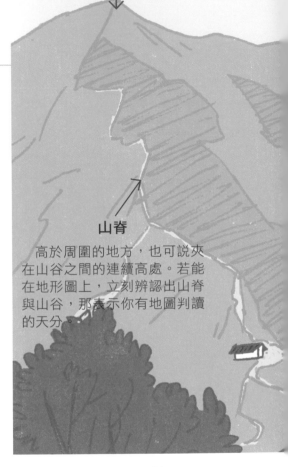

山頂

山的頂點，也是最高的地方。即使在地形圖中也十分容易找出，是地圖判讀時最容易辨識的位置。

山脊

高於周圍的地方，也可說夾在山谷之間的連續高處。若能在地形圖上，立刻辨認出山脊與山谷，那表示你有地圖判讀的天分。

登山口 [31]

指自平坦的道路開始向山脊攀登之處。也可以指開始攀岩、溯溪或攀登雪溪的地方。

腰繞路

不經山頂，而是穿過山腰的路線，也會用於避開岩石或瀑布區域。若不腰繞，而是直接向山頂前進，稱作直上。

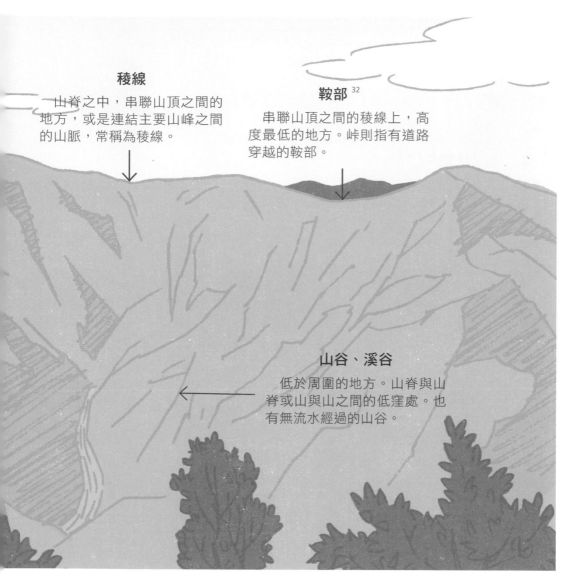

稜線

山脊之中，串聯山頂之間的地方，或是連結主要山峰之間的山脈，常稱為稜線。

鞍部 [32]

串聯山頂之間的稜線上，高度最低的地方。峠則指有道路穿越的鞍部。

山谷、溪谷

低於周圍的地方。山脊與山脊或山與山之間的低窪處。也有無流水經過的山谷。

假山頭

儘管所有高於周圍的地方稱作山頭，假山頭指的是除了主要山峰以外的山頭。有時候是位於山脊上的小塊隆起地形。

支稜線

山脊之中，主稜線專指從山頂延伸出來的山脊。自主稜線再衍生的分支稜線稱為支稜線（支稜）。

右岸／左岸

用於描述河流或山谷左右兩側的稱呼方式。從上游地方向下看，右側為右岸；左側為左岸。與攀登時眼前所見的方向相反，要特別注意。

匯流處

指多條山谷或溪谷會合，或是河川支流注入主流之處。也使用在山脊或登山步道交會的地方。

Q 請教我指北針和地圖的使用方式！

A 讓我們先從確認當前位置開始吧。

基本的地圖判讀是透過比照地圖與實際地形後，確認當前所在的位置。接著便能看出應該要前進的道路。而且若能常意識到自己正在行走的位置，即使走錯路線也可以及時發現，避免嚴重的迷路狀況。

確認當前位置的方法之中，儘管有種方法是「交叉定位」，挑選兩個如山頂的目標物，接著操作指北針定位出當前位置，然而這種方法其實很少在山中使用。

而透過轉動地圖的朝向，對準實際方位角的「正置（整置）」過程，可以看見不少東西，因此首先我們先了解有關正置的基礎知識。接下來進階篇，將介紹被喻為簡易版交叉定位的「單測法（測法）」。

透過正置來判斷當前位置吧。

在視野開闊的地方打開地圖

首先，打開地圖吧。如果在視野開闊的地方閱讀地圖，可以更容易找到判斷當前位置的線索。不過也有些山的視野並不理想，所以即使找不到適合的場所，建議每次休息時仍都打開地圖查看，可以更容易辨別行進方向。

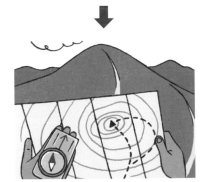

對齊指北針的磁針和地圖上的磁北線

先一隻手拿著地圖，另一隻手水平地持著指北針。指北針磁針的北極（紅色）會指向磁北。接下來，將磁針的方向與已在地圖上繪製磁北線的方向對齊保持平行。這時必須在不移動身體和拿著指北針的手的情況下轉動地圖。

查看已正置的地圖來判斷當前位置吧

在此之前的步驟稱作「正置」，是將地圖與實際方位角對齊的技術。在這樣的狀態下，比較地圖和周圍的風景，判斷當前位置吧。

單測法是透過找到地圖上自己與目標物的連線，以及與登山步道的交會點，辨認出當前的位置。挑選一座已知的山（以下用 A 山稱呼）作為目標物，將水平持著的指北針底座中的箭頭指向 A 山。

底座的朝向固定不動，接著轉動轉盤（圍繞磁針的圓形裝置），將磁針的北極與轉盤上的箭頭對齊，便能知道從當前位置望向 A 山，與磁北之間相交的角度。

將指北針置於地圖上，使轉盤上的箭頭與地圖中的磁北線平行。然後維持相同方向移動指北針，直到底板的邊緣碰到 A 山。再來用鉛筆沿著指北針的邊緣，從 A 山畫出一條直線。

自 A 山畫出的直線與正在行走的登山步道交叉的點即為當前位置。若一開始挑選的目標物，方向與登山步道呈垂直角度，能使交叉的點更為明確。單測法適用於透過地形找到當前位置後，再次進行交叉確認。

指北針並非指向真北

指北針的磁針（北極）指著的是磁北。相對地，地圖中的北方（通常地圖正上方為北方）指的是真北，也就是指向北極點。磁北與真北之間有些微的角度差，這個角度差稱作「磁偏角」。磁偏角會因地區而異，而日本的磁偏角偏向西方，故又稱「西偏」。各個地區西偏程度會記載於地形圖中。

若判讀地圖時忽略磁偏角，將產生相當大的誤差。然而每次現場逐一確認磁偏角會有些麻煩，因此建議出發前在

地圖上畫好磁北線。或是使用第67頁中介紹的地理院地圖也十分方便。另外，指北針容易受到電子設備影響，使用時遠離這些設備也是非常重要。

Q 在哪裡可以輕鬆地確認當前位置呢？

A 地形產生變化的地方是判讀地圖時的提示。

是否曾有過這樣的經驗呢？幹勁十足地打開地圖，但周圍的景象卻是一成不變的樹林，根本無法得知自己身處何處。在地形或周圍景色沒有太大變化的地方，能提供地圖判讀的提示非常地少。因此，事前查看地圖，並找出許多可以成為提示的地形變化相當重要。

特別像是登上山脊時的地方，視野十分遼闊，容易判斷出當前位置。出發前蒐集類似的地點，心中先大約有個印象。然後實際抵達這些地點時，試著將山脊延伸的方向、高度差或山峰，與地圖進行比較吧。

兩萬五千分之一地形圖＝八岳西部

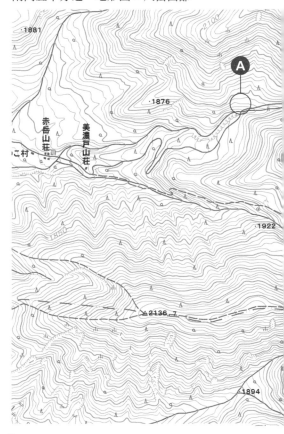

B 道路種類的變化

從車道到林道或林道到登山步道等道路種類的變化，由於有標示在地圖中，也容易判斷當前位置。如果登山步道和車道有交叉，即能在遠處看見

車道，這也可以是判斷當前位置的提示之一。建議記住地圖中不同道路種類的圖例。

A 河谷或懸崖

如果附近有河谷或懸崖等，地圖上有標記的特徵地形，是非常好的機會。可以從自己位於河谷或懸崖的

哪一側，推測當前位置。其中若身處河谷，更有機會從橫渡的地方判斷當前的位置。

C 走在稜線或山脊線上

不管是歷經九彎十八拐或橫渡峭壁，終於從陡坡翻上山脊的步道，或是經直上路線直奔稜線，這些都是判斷位置的好時機。事前在地圖上為山脊上色，無論在何處遇到與登山步道的交會處，也能立即知道身處何處。相反地從山脊下降時也適用。

D 岔路／轉角處

在維護良好的山中，登山步道的岔路口是相對容易判斷位置的地方。然而，許多郊山裡可能會有許多小路，或是有標記廢道的狀況，需要特別注意。另外，登山步道或山脊的急彎處，在地圖中也相當容易分辨。

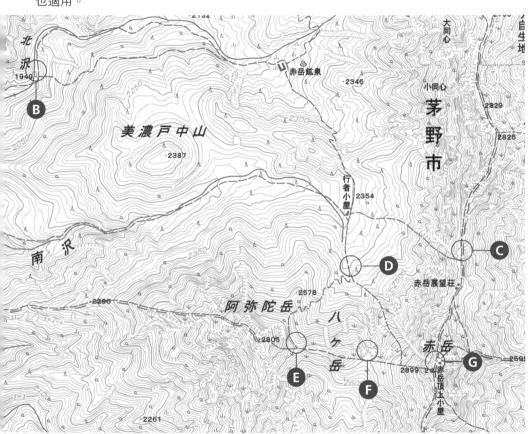

E 植披的變化

植披變化中最容易分辨的是森林線。在北阿爾卑斯海拔約 2,500 公尺的地方，視野會從針葉林一轉眼變成偃松等 5 公尺以下的木本植物。此外，赤竹林地或裸露地形等地表型態，也會在地圖中以細小的圖例表示。

F 鞍部

山頂與山頂之間凹下的地方稱為鞍部。在下降的過程中，突然轉為上坡，就表示已經通過一座鞍部。鞍部的等高線也如其名呈現馬鞍狀，在地圖中非常容易看出。

G 山頂

這應該無需多做解釋。除了有山頂標記的主要山峰，假山頭也是適合地圖判讀的地點。另外，不僅在通過山頂，經由腰繞路穿越或只在附近眺望山峰的時候，也能進行類似的地圖判讀。

Q 山區的天氣和平地不同嗎？

A 山區的天氣千變萬化，將比平地複雜。

山區天氣會瞬息萬變的原因

相對於平地，山區容易形成雲層而天氣轉壞，其中最主要原因是上升氣流。在平原中，風不會上升也不會下降，多半與地面平行地吹拂。但當風遇到山時，將沿著山的表面上升，大氣中的水蒸氣遇冷凝結，因此容易形成雲層。尤其在群山相連的區域，氣流上升的範圍相當廣闊，往往會形成龐大的雲層。

另外，海拔越高，風會越強。而且眾所周知，高山上的溫度比平地低，高度每上升1,000公尺，溫度會下降6度。根據日本氣象廳的資料，東京8月的平均氣溫為27.4°C，而富士山山頂則為6.2°C。因此與平地相比，山區的天氣特色是：（1）天氣多變、（2）風強、（3）溫度低。

即使山腳下著雨，山頂也可能是晴天

雲的生成取決於大氣的穩定度。當大氣不穩定時，雲會向上發展；當穩定時，則會往水平方向延伸。因此當大氣穩定時，山腳將會起霧或下雨，在山頂則可以在晴空下，眺望有雲海的遼闊景色。而判斷大氣是否穩定，可以確認高空上是否有冷空氣流入。

「山區裡雲的生成過程」

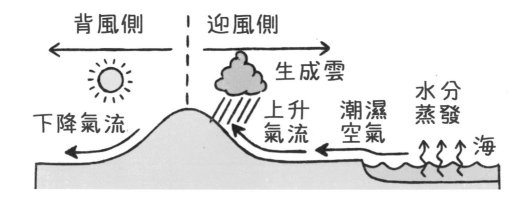

背風側　迎風側
生成雲
下降氣流　上升氣流　潮濕空氣　水分蒸發　海

Q 山區的天氣會因季節而異嗎？

A 每個季節有各自特殊的天氣型態。

山區天氣的四季特徵

被譽為最佳登山季節的盛夏時節，日本列島經常被太平洋高壓籠罩，接連晴空萬里的日子機會非常多。這是因為太平洋高壓的勢力橫跨東西數千公里，當高壓籠罩時，颱風或低氣壓無法靠近日本列島。然而，若冷空氣入侵高空，可能形成雷雨雲且產生閃電。

而在春季和秋季，當暖空氣與冷空氣交會時，將在短時間內發展成低氣壓，天氣可能驟然產生變化。原先風和日麗能穿著短袖爬山的天氣，常常會突然變成暴風雪。因此在這個季節，可以對應天氣急遽變化的禦寒衣物和裝備是不可或缺的。

冬季則因冬季氣壓分布呈現西高東低，日本海側為主的山區將會有暴風雪。所以除了幾乎不下雪的太平洋側山區，會有具備一定程度的高手入山，其他山區皆不宜登山。

四季的天氣類型總結

回顧四季常見的天氣類型，夏季因太平洋高壓籠罩，有連續的晴天；秋季除了會因颱風或秋雨鋒面接近而變天，也需要注意快速發展的低氣壓；春季常有高低氣壓交替通過；梅雨季節需要注意隨著梅雨鋒面發展的劇烈天氣變化；冬季由於冬季氣壓分布，日本海側山區會有降雪，太平洋側則時常放晴。

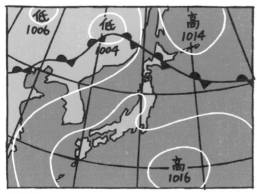

典型夏季太平洋高壓籠罩的天氣圖

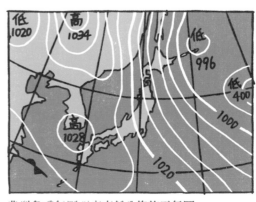

典型冬季氣壓西高東低分佈的天氣圖

Q ：山區的天氣預報中，應該了解哪些東西呢？

A ：最好是能判讀天氣圖。若看不懂的話，建議看迎風側的天氣預報[33]。

查看迎風側的天氣預報

近年來，可以直接在網站上查看山區的天氣預報。不過這些預報建議儲存下來當作參考，經由電腦計算出來的預測，仍可能與實際的天氣有所差異。所以如果想要預測山區的天氣，查看出發前24至72小時的預測天氣圖，會比天氣預報來得準確。

然而未經訓練，閱讀天氣圖是有困難的，因此使用日本氣象廳發布的府縣天氣預報，自行預測山區天氣吧。府縣天氣預報不僅可以在日本氣象廳的網站取得，電視台和廣播的氣象預報單元也會發布。而有些山頂是橫跨數個都道府縣，在這樣的情況時，建議查看自己將前往山區迎風側的天氣預報。因為如第74頁所述，雲往往會出現在山的迎風側。

攀登槍岳時的天氣預測

假如想要攀登槍岳，來自西側的風應該查看岐阜縣飛驒地區和富山縣東部的天氣預報；來自東側的風則應該查看長野縣北部和長野縣中部地區。另外，府縣天氣預報中，也會發布風向的資訊。只不過內陸的都道府縣的風向會受到地形影響，所以也需要查看沿海的都道府縣的天氣預報。因此針對槍岳的風向，應該查看富山縣東部的天氣預報。

如果有攜帶智慧型手機前往山區且能夠瀏覽網站，也可以參考北海道放送的高空天氣圖，或是日本氣象廳的剖風儀[34]資料。例如前往北阿爾卑斯的話，可以查看看「高田」和「福井」的3公里高度資料。

實用的氣象預測網站[35]

• 日本氣象廳
有大量實用的天氣預測資訊，例如實際和預測的天氣圖、了解風向和風強度的剖風儀資料等。

• 山的天氣預報
山岳氣象預報公司「ヤマテン」所經營的網站。註冊會員月繳 330 日圓，即可查看日本全國十八個山區的天氣預報和概略山岳資訊。

• 北海道放送的專業天氣圖
除了地面天氣圖，還有各種類型資料包含高空天氣圖、預測天氣圖等，深受氣象專家好評。

Q　真的可以透過觀察天象來預測天氣嗎？

A　可以做到一定程度的預測，
　　不過準確的判斷仍是有困難的。

若僅用觀天望氣的觀念預測天氣是非常危險的。

經由觀察雲、風或天空顏色的變化，進行天氣的預測，稱作「觀天望氣」。在發展出現今的氣象預測之前，這些觀念主要提供從事農業和漁業為主的人們使用。不過熟稔這些觀念需要經驗累積外，也會因地形和緯度而異，因此只用它們來預測天氣是相當危險的，建議搭配如天氣圖等其他氣象資訊一起使用。

接下來，將介紹即使是初學者也能輕鬆掌握的觀念。

小心積雨雲的發展

首先，必須記住夏季積雨雲發展的觀念，因為積雨雲會引發突如其來的暴雨、閃電、龍捲風等災害，是登山客最應該注意的雲。積雨雲是天空中約1公里高的積雲，會朝向晴空瞬間迅速生長。它可以發展至5到16公里高，頂部的溫度能下降到冰點以下。

尤其特別要注意積雨雲在迎風方向生成的時候，往往會一邊受到高空吹拂的風增強勢力，一邊往背風側移動。（海拔2,000公尺以下的郊山，山上風的方向可能和高空不同，而無法判斷風的方向；而相反地在高山的稜線上，風的方向與高空相同，所以能判斷風的方向。）

另外，如果積雨雲從清晨開始生成就要更加注意。隨著氣溫提升，大氣的狀況也將隨之不穩定，恐怕會有閃電或豪雨。在這樣的天氣，建議盡量縮短移動的時間。除此之外也需要注意莢狀雲或斗笠雲，這些是會有強風的暴風雨等天氣會出現的雲類型。

積雨雲是惡劣天氣的徵兆

莢狀雲被認為是壞天氣的前兆

Q 下雨了！是不是放棄出發比較好呢？

A 應該以同行夥伴的能力和登山路線的狀況進行判斷。

將森林線作為判斷的基準

是否在雨中移動需要視情況而定。綜合評估同行夥伴的能力與經驗、走怎麼樣的登山路線，以及天氣是否有機會恢復等。如果參加者皆為初學者，且要攀登超過森林線的山，並預計將有暴風雨天氣的話，建議可以考慮折返。暴露在山脊上的風和雨中，可能會造成體溫過低的危險。特別是近年來，即便是夏季登山，仍頻繁出現登山客因體溫過低而死亡的事故。

不少人可能對2009年發生的富村牛山登山者遇難事故[36]仍記憶猶新。引起體溫過低的原因，依照影響大小順序分別是：「風」、「淋濕」以及「低溫」。若被大雨淋濕，又吹到稜線上的強風，體溫將快速地下降。即便體溫因人而異，但有些人經歷上述的狀況，可能在短短的三十分鐘內，便因體溫過低而喪失行動能力。

不過，若是行走在沒有超越森林線的森林地區，即便遇到惡劣天氣也不太容易風吹雨淋。因此只要沒有因大雨引起的土石流或洪水的風險，仍建議可以考慮繼續行動。

另外，像富士山是沒有森林地帶的獨立峰等登山路線，若遇上惡劣天氣也沒有能避難的地方。因此事前調查自己即將前往的山的地形、天氣特徵、山屋位置以及避難路線，才能毫不慌張地應對天氣的驟變。

〔人體喪失熱能的四大原因〕

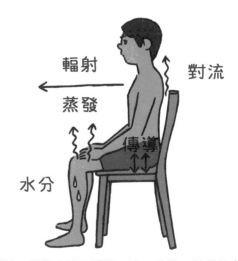

對流：因風吹拂而體溫下降；傳導：淋濕的衣物接觸到身體後吸收熱能；蒸發：汗水蒸發時吸收熱能；輻射：直接從身體釋放熱能。

Q 擔心遭到雷擊，這是能預測的嗎？

A 雖然無法百分之百，但還是有可能做到某個程度上的預測。

預測閃電發生的方法

由於閃電是局部發生的現象，預測上是很困難的。不過還是能對容易產生閃電的氣壓型態進行預估，也就是鋒面停滯在日本海或是持續南下的時候。這時靠近鋒面的日本海側容易生成積雨雲，所以日本海側的山區從清晨開始將會時常出現閃電。而隨著積雨雲向南移動，太平洋側的山區在下午會有雷擊的危險。

另外，也可以透過計算富士山山頂和御前崎[37]之間的溫差，預測是否有大規模的閃電會發生，如果溫差超過25度就要特別小心。雖然僅適用在中部山岳國立公園[38]、富士山以及關東地區周圍山區，不過這仍是個判斷閃電的指標。此外，還能透過攜帶型閃電警報器和AM收音機所發出的噪音，作為某程度上的預測方式。

遭遇閃電時的避難方法

在發生閃電之前，可能會感到頭髮直立，或是聽到岩石或樹木發出「嗡─嗡─」的電量放電聲[39]，此時建議立即疏散。若從遠處聽到隆隆聲，一邊評估到山屋等避難場所的距離，一邊開始行動吧。

如果已經在附近看到閃電，請務必立即撤離。若身處於稜線上，請蹲低沿著斜坡下撤，盡可能地保持低姿勢。此時確保附近沒有大石頭或高聳樹木也是相當重要的。另外在森林內，閃電可能擊中高大的樹木而引起側擊雷（閃電擊中樹木後，再次向附近的人或物體再放電），所以建議避開高大的樹木。

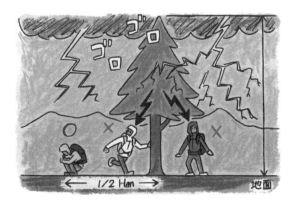

〔雷擊時靠近樹木較危險〕
聽到雷聲時，逃離樹木的距離必須大於樹木高度的一半。

〔雷擊時的避難姿勢〕
雙腳併攏，身體盡可能地縮小。

Q | 山屋是怎麼樣的場所呢？

A | 守護登山客並提供住宿的設施。

　　山屋，是山裡提供住宿服務的設施。這裡將介紹的是有工作人員常駐，且提供餐飲和住宿服務的山屋。另外還有一種是無人山屋（有時也稱為避難山屋），基本上沒有常駐管理人員，必須自備食材和爐具自己進行料理，且在自備的睡袋中睡覺。

　　據說日本山屋的起源來自服務山岳信仰的宿坊[40]。然後也有些是為了防止山難而建造的避難山屋。時至今日，山屋不單單扮演「住宿設施」的角色，還提供避難、救援以及登山步道維護等保護登山客安全的服務。

　　與都市內的旅館或飯店最大不同的地方，是山屋坐落在惡劣的自然環境之中，需要自行發電、從溪流中取水以及儲存雨水。食材則必須透過直升機或是人力協助補給，垃圾和排泄物處理更是非常艱困的。當我們入住山屋時，可以多想想山屋的歷史與自然環境條件，以及背後工作人員的種種辛勞。

切勿夜間才抵達！

　　入夜後頂著頭燈在山中行走將增加遇難的風險，而且夏季登山的傍晚走在稜線上容易遭遇暴雨和雷擊。因此規劃登

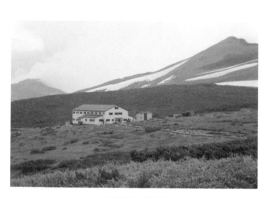

山屋的外觀

山屋雖然因同時為登山客的避難場所，而無需預約也能入住，不過近年來越來越多的山屋開始採取固定人數和預約制度，所以需要事先確認。另外，如果已經知道旺季、團體住宿或確定入住的日期，建議盡量提前預約。

房間

提供睡覺的空間。分為通鋪和個別房間，個別房間會額外收費。寢具、毯子和枕頭是預先準備好的，所以請使用指定的床位。另外，房間裡的插座十分稀少，自備行動電源為智慧型手機等設備充電吧。

山計畫時，建議最晚必須在下午三點前抵達山屋。不過若考量為第二天做準備和休息、想在山屋周圍遊玩或是享受山屋生活，下午三點前抵達可能都還會嫌晚呢。山屋的周圍常有可以散步的步道或是觀賞夕陽的景點。

遵守熄燈時間吧

大部分山屋的熄燈時間約在晚上九點。由於山屋內身體不適或隔天將提前出發的人會提早就寢，因此晚餐後在房間內請盡量保持安靜，聊天的話請到大廳（談話室）或餐廳。熄燈後，除了走廊等部分區域，山屋其他地方將會一片漆黑，所以建議趁仍明亮的時候，把頭燈自背包內取出並放在床頭旁，供前往廁所等狀況使用。這時要注意勿將頭燈照在他人的臉上。

餐廳

享用早餐和晚餐的地方。若入住者人數眾多，用膳將分梯次進行。此時，適宜的作法是報到時確認吃飯時間，並在人數眾多時迅速地用餐，提供後續的人使用。

大廳

大廳有書籍、漫畫或雜誌，建議可以在空閒時間使用。由於房間內可能會有些提早就寢的人，所以聊天請到大廳（或是用餐時間後的食堂）。也有些山屋的大廳設有電視，可以查看氣象資訊。

乾燥室

淋濕的雨具或衣物請放在乾燥室中，衣架或曬衣夾也請在乾燥室內使用。切勿將它們帶入房間內，因為可能會弄濕寢具。也請留意不要誤拿別人的物品。

廁所

排泄物為了保護環境會進行特殊處理。有些會完全外包給其他單位處理（用直升機運載到下山到城市內處理），也有些會是獨立運作的生態廁所等。各個廁所的使用方式不盡相同，如果室內貼有說明，請遵守使用吧。

櫃台

抵達山屋後第一個前往的地方，辦理入住手續和支付住宿費用（基本上僅收現金）。為預防緊急狀況，請在住宿資料上填入聯絡方式、前一天入住的地方和隔天將前往的登山路線等資訊。

賣店

日本山屋原創毛巾和徽章常常是人氣商品。賣店也會販售罐裝啤酒、罐裝果汁、小包裝的糖果餅乾、衛生紙盒和女性生理用品等。不過建議不要過於依賴賣店，有時因補給狀況而會有缺貨的情形。

Q 用餐和就寢時間是固定的嗎？

A 每間山屋有各自決定的時間，
遵守這些時間規定吧。

山屋和旅館等場所不同，無法依自己喜歡的時間吃飯或睡覺。右側將介紹一般從報到至出發的流程，而更詳細的資訊請洽詢各山屋。山屋內有不少公共空間，為了避免造成彼此的困擾，請務必遵守規定的時間和守則。

日本部分山屋甚至設有澡堂

有些山屋能自溪流中擷取大量的水，或有湧出的溫泉水，因而附設澡堂。可以事前透過電話或網站確認山屋是否有澡堂。山屋內的澡堂大多沒有汙水處理系統，所以無法使用肥皂或洗髮精，不過只要能流出些汗還是能脫胎換骨精神煥發。此外，浸泡在熱水中能使身體溫暖又緩解疲勞。

報到：約下午三點

為了最晚能在下午三點前抵達山屋，當天早點出發吧。萬一不幸預計將晚到，請務必先打電話告知山屋。

晚餐：約晚上七點

人潮眾多時會分梯用餐，所以請在報到時確認自己的用餐時間。

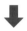

熄燈：約晚上九點

為了恢復體力備戰隔天的行程，請早點休息。熄燈後，房間內的電源也會隨之切斷，將無法自行開燈，因此請把頭燈放在床頭旁。

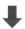

起床：約早上五點

隨著房間內的電燈打開，入住者大部分會同時起床。起床後迅速地完成盥洗和整裝。為了能在用完早餐後順利地出發，也先打包好行李吧。

早餐：約早上五點三十分

早餐同樣也大多採用輪流制。出發時間將隨著用完早餐的順序而定。雖然主要仍取決於當天的天氣和行程，不過建議盡量早點開始用餐。

出發：約早上六點

大部分的登山客會在早上七點前出發，而提早出發可以爭取更多一天之中的活動時間。

Q 請教我如何舒適地在山屋生活的訣竅！

A 同理心和小技巧非常重要。

為了在山屋中能舒適地度過，需要互相同理，以及善用各種小技巧。山屋雖然不如都市內便利，不過便利也並非唯一的優勢，任何人還是能在有限的環境裡做自己。

在通鋪也能睡個好覺的訣竅

打鼾、說夢話、磨牙等，如果擔心遇到這些狀況，那就使用耳塞吧。若僅因為無法入睡而服用安眠藥是非常不建議的，因為安眠藥會刺激呼吸中樞，恐怕會引發高山症。透過按摩或伸展運動使身體溫暖並放鬆，也可以更容易入眠。

早上不慌張地出發的訣竅

前一晚提前打包。抵達山屋後，立刻擦乾淋濕的物品並整理行李。而由於整理行李時會發出咔嗒聲，若在晚上或清晨進行，會打擾到周圍人的睡覺，因此建議提早完成。另外，也別忘記中餐的便當，很多人常常因為是前一天晚上就取得而忘記帶走。

避開壅塞的山屋的訣竅

平日能請假的人，請盡量安排平日使用山屋吧。即使只比別人提前半天也可以達到效果。譬如說，大部分的人會在前一晚從家中出發，並前往稜線上的A山屋，這時就可以在前一天早上從家中出發，抵達稜線下方的B山屋提前過夜。

登山指南中記載的計畫並非唯一可行的登山計畫。閱讀登山指南和地圖後，可試著自己規劃行程，將會發現許多秘境山屋和節省時間的方式。

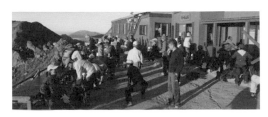

有些人會選在太陽升起時出發

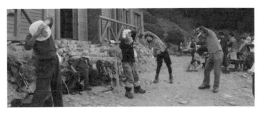

預留足夠的時間和空間為早上做準備

Q 請問可以入住避難山屋嗎？

A 有些避難山屋適合入住，
也有些僅提供緊急避難用。

避難山屋是遇到惡劣天氣等情況時，可以作為緊急避難場所的山屋。有各式各樣的建築型態，從宏偉的木屋風格，到僅供遮風避雨的庇護所都有。

避難山屋基本上是無人常駐

避難山屋和商業山屋不同，基本上是無人常駐的設施。由於設置目的是提供緊急避難使用，有些避難山屋是禁止預約入住的，也有些避難山屋因該山區沒有商業山屋或指定露營地，而提供無人管理的住宿服務。地形圖上沒有記載這類的資訊，因此建議事前透過登山指南等資訊進行調查。

在南阿爾卑斯等地區，有些避難山屋在夏天旺季時期會有管理人員常駐。儘管這類的避難山屋沒有供餐，但仍會提供寢具和賣店服務，可以當成商業山屋使用。相反地，也有不少避難山屋只有最低限度的設備。譬如谷川群峰[41]中便有許多以建築用波紋管搭建的避難山屋。這些避難山屋不僅只有遮風避雨的功能，可容納人數也相當地少。若使用人數超過指定數量，無法入住的登山客只能搭建避難帳篷在避難山屋外過夜。因此使用熱門山區的避難山屋前，也必須考量因額滿而無法入住時的應對方式。

使用避難山屋的時候

若是入住能當作一般住宿使用的避難山屋，請事前調查避難山屋有無水源和廁所。不少這類型避難山屋不但沒有水源也沒有廁所，必須自備料理用的飲用水和攜帶型廁所。另外，寢具、料理用具、食材和其他住宿所需裝備等也必須隨身攜帶，因此登山裝備挑選上會和露營過夜相似。

使用避難山屋時需要注意用火管理、排泄物處理和使用後的清潔。有關排泄物的問題，有些避難山屋因避免惡臭產生、土壤優養化或水源汙染等問題，禁止緊急避難外的用途。另外，為了提供下一位登山客可以舒適地使用避難山屋，請盡可能地保持避難山屋內外的整潔，打掃到比抵達時更乾淨後再出發吧。

市面上也有專門介紹
日本避難山屋的登山指南

一般登山指南的內容大多是介紹登山路線，然而市面上也有出版網羅東日本地區避難山屋的登山指南。《關東・越後的避難山屋（高橋信一著/隨想舍出版），是一本現地調查關東和越後地區所有山屋的登山指南。內容記載各個山屋的可容納人數、設備、水源和廁所等資訊，是規劃行程時重要的夥伴。

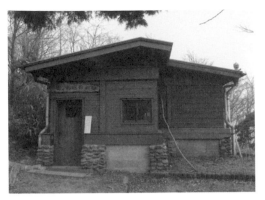

避難山屋的種類林林總總。照片為位於丹澤的
畦丸木造避難山屋。

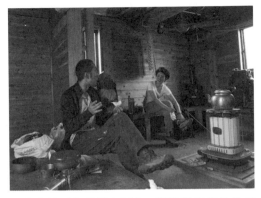

在寬敞乾淨的避難山屋中，能悠然自得地放鬆
身心。

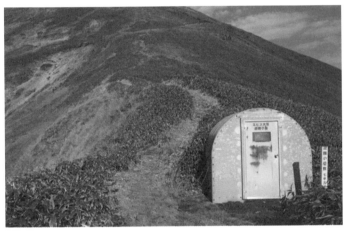

位於谷川岳上的惠比壽大黑避難山屋，是以建築用的波紋管搭建。

《關東・越後的114間避難山屋》
作者：高橋信一
出版：隨想舍
收錄自 2002 年 5 月至 2003 年
10 月期間，調查西丹澤、奧秩
父與多摩，以及谷川群峰及越後
三山等關東和越後地區，所有避
難山屋的詳細資訊，包含避難山
屋的平面圖。本書現在可以經由
二手書店取得。

Q 請問初學者就沒辦法露營過夜嗎？

A 即使是初學者也完全沒問題。
試著前往家附近的山露營吧。

背著帳篷在山中行走意味著在沒有他人協助的情況下爬山。與當日來回的健行或是入住山屋的登山行程相比，更能體驗到動手操作又富有充實感的爬山過程。如果初學者具備一定程度的體能，十分有機會可以嘗試露營登山。

如何開始露營登山？

挑戰露營過夜前，首先檢查一下自己的體能吧。儘管最新型的帳篷裝備相當輕巧，裝入露營裝備的登山背包的重量和大小，仍是當日來回或入住山屋行程裝備的兩倍以上。而且由於體能不足導致精疲力盡，容易引起扭傷或跌倒等問題。如果在標準的路線建議時間內完成當日來回行程，而體能還游刃有餘的話，表示已經具備挑戰露營過夜的體

能。另外，若已經體驗入住山屋一夜以上的登山行程，體能上更是沒有問題。

除此之外，能不能備齊露營過夜時必備用具也是相當重要的。一次購齊所有露營過夜必備用具雖然所費不貲，不過這並非於平地露營，若沒選購對應山岳地區的裝備，最終會在遇上惡劣天氣時感到懊悔不已。

事前背著帳篷試走看看吧

備妥所有露營過夜需要的裝備後，一次打包進登山背包內，再加上食材和燃料的重量，實際前往山中試走看看吧。登山社團將上述重裝步行訓練稱作「負重訓練」。透過這樣的訓練可以察覺背負沉重的登山背包後，走路的方式會如何改變，步伐將更謹慎，節奏也比平時

露營過夜需要能一邊背負又大又重的登山背包，一邊步行的體力。

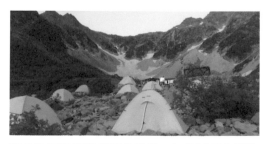

部分地區提供現場租借帳篷，如北阿爾卑斯的涸澤。

更緩慢，且反而不會使用額外的肌肉力量，以一種上半身不會搖晃的方式步行前進。

附設露營地的山屋

如果是第一次挑戰露營過夜的行程，建議挑選設有山屋的山。山屋附設的指定露營地，不但維護良好且十分舒適，還能確保有水源和廁所。萬一天候不佳，也能收起帳篷到山屋內避難，無需擔心天氣問題。甚至可以在山屋內的賣店享用輕食，減輕食材的重量達到輕量化。

在登山指南或登山地圖中，找看看同時標記山屋和帳篷圖例的地方吧。然而有些露營地無法事前預訂，如果是熱門地區在旺季傍晚才抵達的話，將可能沒有搭帳篷的空間。因此若預計會前往擁擠的露營地，建議盡量早點前往。

也需注意山的地形

露營登山還需要注意山的地形。背著帳篷裝備失去平衡的話，將難以恢復平衡而容易跌倒。在完全熟悉露營過夜的行程前，建議避免挑選即使設有梯子或鐵鏈，仍有跌落或滑落風險的陡峭地

形，以及需要橫渡險峻懸崖的登山路線，而是前往地形較為平緩的山。另外，前往海拔3,000公尺左右的高山，一遇惡劣的天氣會遭受大風暴雨的侵襲，因此也建議先前往尚未超越森林線的山。

縮減移動時間

背負帳篷的疲累，是無法與當日來回的登山比擬的。一般來說，就算已經習慣6到8小時的當日來回登山行程，直到完全熟悉露營過夜之前，仍建議將一天的移動時間大約限縮至5小時左右。為了不讓疲勞遺留到隔天，也建議早點抵達露營地，悠閒地生活。

另外，也建議剛開始的行程不要是連續橫跨多座山峰的縱走登山，而是抵達基地營後再背著攻頂背包往返山頂。可以將多餘的裝備放在紮營處後輕便地攻頂，體能不僅能更輕鬆，也能減少發生危險的可能性。

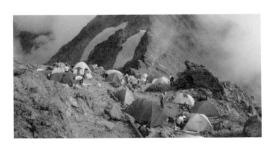

北阿爾卑斯等熱門山區的旺季，有非常多的登山客選擇露營過夜。

山屋附設的露營地，大部分都靠近水源和廁所。

Q 露營過夜時甚麼裝備是必要的呢？

A 所有食、衣和住的裝備都是必要的。

　　露營過夜的登山行程意味著要背負食、衣和住的裝備爬山。需要自行攜帶的物品包含帳篷，以及食材、炊具和水等所有露營登山必須的裝備。而50公升以上的登山背包也是基本裝備之一。不過隨著行李越重，身體的負擔也將越大，因此挑選適合的登山鞋也是重要的。

　　越來越多人將露營登山作為山屋過夜之後的下一階段。露營過夜的確能拓廣登山的活動範圍，不過若無法負荷比山屋過夜還重的行李，切勿輕易嘗試。建議先從熟悉的山規畫寬裕的登山計畫，路線安排上能有充足的時間，例如在天未暗時便開始紮營。

　　至於購買第一頂帳篷，建議挑選入門型的款式。這頂帳篷將使用非常長一段時間，所以無論規格為何，挑一頂自己喜歡的款式吧。此外也建議不要在預算上妥協，性價比高的登山用品店自創品牌也是一個不錯的選擇。

帳篷

除了舒適性，重量和收納後的尺寸也相當重要。

睡袋

挑選不會因「著涼而睡不著」的款式。

露宿袋

夏天有些人選擇不睡睡袋，直接用露宿袋過夜。

個人睡墊

不僅能緩和地面凹凸不平，也能防止地面冷空氣竄起。

鋁箔地墊

用途和個人睡墊相同，擇一即可。

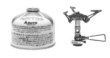

高山瓦斯罐和爐具

有分開販售，也有組合販售。出發前確保登山瓦斯罐的氣充足。

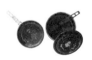

系統式炊具組合

鈦製鍋具十分輕巧；而鋁製則易於烹調。

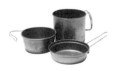

碗盤和杯子

系統式炊具組合能堆疊收納。

餐具

攜帶平時用的餐具即可。

打火機

打火機淋濕的話將無法點著，所以別忘記下雨的應對措施。

第一頂帳篷推薦雙層的自立式帳篷。

帳篷依據不同的紮營方式和主體材質，分成四個種類。首先分為「自立式」和「非自立式」。再來選擇使用透氣防水材質的「單層」，或是具通風性的內帳以及外帳組合的「雙層」。

最一開始的帳篷建議挑選雙層的自立式帳篷。山裡的露營地狹小，能打營釘的地方不多，而自立式帳篷只需要恰好的空間即可搭起。此外，日本山區經常下雨，使用能設立前庭，具優良通風性的雙層帳篷，即可以舒適地度過露營生活。非自立式或單層則是在購買第二頂或之後的帳篷時，挑選更能符合登山需求的類型。

雙層・自立式

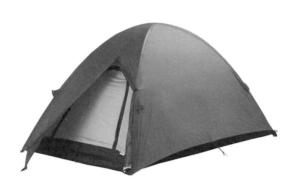

只需要插入營柱便能立起帳篷的類型。更別說還有只需與底部相同大小的空間即能搭起的優點。照片中是自立式雙層帳篷，出入口處可以設置前庭，下雨天也能舒適地生活。前庭除了可以放登山靴，如果空間夠寬敞還能烹調食物。

單層・自立式

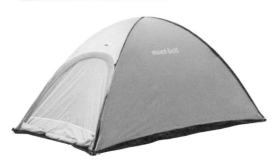

由於沒有外帳，最大的優點是簡單、輕巧和便捷。這種類型可以說是提供追求輕量化高手的最佳選擇。在多雨的夏天，使用上較為不便，而且會有結露水的問題。因此建議了解其優點和缺點後再謹慎地使用。

單層・非自立式

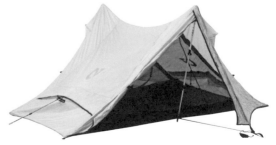

無法單靠營柱立起帳篷，而是需要用營釘紮於地面的類型。由於營柱數量較自立式少，以居住空間的比例來說屬於輕量型。也因此增加帳篷結構的自由度，各大品牌的特色也容易凸顯出來。只不過必須熟悉紮營的方式，以及要特別尋找紮營的場所。

Q 前往露營登山前，有沒有事前需要準備的事情嗎？

A 出發前先試搭帳篷吧。

以前發生過就算已經是高手，也曾從露營地打電話詢問「我不知道怎麼搭帳篷，請教教我。」的個案，因此切勿在購買帳篷後直接帶入山中，在露營地才第一次使用它。

購買帳篷之後，首先先確認所有的配件吧。有些款式會請購買者在正式開始使用前完成安裝，例如繫上營繩，或是用內附的黏著劑縫合尚未縫合的地方。

完成檢查配件後，請務必在爬山之前搭起帳篷一次。即便是第一次前往露營登山，搭起帳篷後應該能減少不安的焦慮。因為至少可以不必再看說明書，也能確實地掌握搭建和收納的方式。

檢查配件和附加功能

左下方的圖片中，顯示的是可以安裝物品在天花板的鉤環，能懸掛如頭燈等小型物品；下方第一張的圖片是黏著劑，用於（防水）縫合區尚未縫合，或縫線經多年劣化而剝落時使用。第二張，是萬一營柱斷裂時可以作為夾板使用的鐵套筒。另外也建議隨身攜帶同時會用到的修補膠帶。

黏著劑在需要的時候使用。鐵套筒則是必需品。另外也可以準備修補膠帶在急救包中。

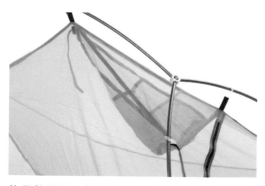

物品放置在天花板上的置物區，在黑暗中也能輕鬆取用，無需擔心踩到其他人。最適合放頭燈和眼鏡。

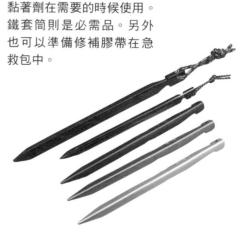

理想的營釘應具良好的固定能力，且堅固又輕便。挑選顯眼的顏色也不容易遺失。

配件之中最重要的是營釘。若認為原廠的不好用或是重量太重，也可以替換成市售副牌提升易用性。或組合不同類型的營釘增加實用性，例如能提供外帳更好的固定能力等類型。出發前仔細檢查這些配件和附加功能，並了解如何使用他們。

若無法順利地收起帳篷，請更換收納袋子

許多帳篷為了能盡可能減少標示上的重量，且使外觀看起來輕巧，大多附過小的袋子。這是非常糟糕的，因為除非整齊地對折，否則無法再將帳篷收納進袋子。特別在被雨淋濕或匆忙時，將令人十分焦躁。遇到這樣的情況，替換成其他收納袋吧。不過雖然收納帳篷的空間增加，卻會壓迫到登山背包內其他的行李。而若使用防水材質的袋子，即使帳篷淋濕也不用擔心弄濕其他行李。

具有防水機能袋子的優點，是即使放入淋濕的帳篷，也不會弄濕其他的行李。

使用地布的話更佳

越來越多的帳篷提供可以搭配的地布，用以保護帳篷的底部。尤其追求輕量化的款式會將底部設計較為輕薄，搭配地布共同使用能提升帳篷的耐用性。另外地布還具雨天防止雨水從帳篷底布滲水的功能。每一個帳篷款式皆有對應的專用地布，能吻合帳篷底部的形狀。除此之外，還可以在帳篷內鋪設一片鋁箔地墊。由於它有一定的厚度，具備隔絕冷濕空氣從地面竄起的效果。儘管兩者都不是必需品，不過可以依據露營狀況增添，增加露營的安心感，也提升舒適感。

帳篷底部輕薄透底設計的款式，若搭配地布能增加安心感。

鋁箔地墊具有厚度，可以緩和地面凹凸不平和下方竄起的冷空氣。

Q | 應該在哪裡搭起帳篷才好呢？

A | 搭在安全的指定地區吧。

　　基本上帳篷會紮在指定的場所。在最鄰近的山屋完成報到後，先確認廁所和水源的位置吧。

　　在山裡面如日本國立公園內，有許多禁止露營的區域，所以出發前先調查清楚。最理想的紮營地點是地面平坦、排水良好，又不易受風影響的地方。然而現實中這樣理想的地點十分稀少，因此排除那些不適合的地點反而比較容易尋找紮營地點。此外，即便紮營的當下是晴天，假想發生惡劣天氣時的情況也是重要的。

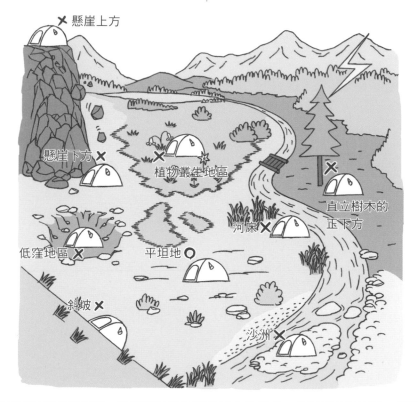

懸崖上方 ✕
懸崖下方 ✕
植物叢生地區 ✕
直立樹木的正下方 ✕
河床 ✕
低窪地區 ✕
平坦地 ○
斜坡 ✕
沙洲 ✕

標記 ✕ 符號是應該避免的狀況，盡可能地找平坦的地方紮營吧。就算是平坦地區，從環境保護的觀點來看，也應該避免高山植物叢生的地方。在紮營之前，先確認地點可以目視環顧四周，接著務必預測任何變化狀況，例如惡劣天氣等。

譬如斜坡是雨水流經的通道，低窪地區則會蓄積雨水。評估各種狀況後再決定紮營地點。另外，紮營時也需要事前考慮風向。風可能會不斷地轉換方向，也有可能受到季風影響往同一個方向吹拂。為了能充分地休息，慎選地點是相當重要的。

打營釘時注意營繩的角度

營釘分為兩種：固定帳篷本體和固定營繩。如圖所示，不管是哪一個種類，營釘皆以稍微傾斜的角度打入地面。

若營繩有四條以上，從帳篷正上方俯瞰，營繩會從中心沿著對角線方向往外延伸拉緊。而從側面來看，營繩在帳篷的四個角落中，以成為等腰直角三角形斜邊的方式打入營釘。此外，也可能為了增強搭建的強度，而增加營繩的數量。有些時候帳篷附有的營繩強度可能不夠，因此建議另外攜帶繩索備用。

敲打營釘時不要朝著帳篷傾斜，也不要過於直挺，稍微傾斜地用力打入。在營釘無法起作用時，建議改使用大石塊進行最後一次的敲打。

普通使用一條營繩時

45 度左右

45 度左右

左側是從正上方俯瞰帳篷的示意圖。營繩向對角線方向延伸拉緊。在這種情況時，是沿著營柱的對角線。而張力透過營繩固定在四個地方緩緩地拉緊產生。

為增加強度而使用兩條營繩時

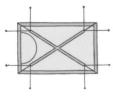

兩條營繩將對角線夾在中間，且平行於地布兩邊的方式拉緊。帳篷的四個角落各兩條，使用共計八條營繩拉緊，增加帳篷的搭建強度。這是在面臨惡劣大氣時，一種有效的紮營方式。

搭在安全的指定地區吧。

帳篷的強度只有在帳面毫無皺褶地張開才能發揮。因此首先固定入口的另一側（上方）。最後透過一邊檢查室內的底部布料，一邊調整營釘位置直到沒有皺褶。

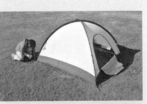

Q 能舒適地在帳篷中生活的訣竅是甚麼呢？

A 善用有限的空間吧。

　　由於帳篷內部空間狹小，無論是一個人或和朋友們一起，建議時常地整理裝備，營造舒適的露營生活。與多人共同使用帳篷時，訣竅是將會共同使用的物品列入共用裝備清單中，進而減少每人的個人裝備，也讓帳篷內部能保持清爽。

　　基本上所有的裝備放置在帳篷內，適合放在外面的物品少之又少。前庭也可以放置裝備，不過地面會有濕氣，因此可以放不介意濕氣的物品，例如頭盔、爐具的燃料等。而容易受潮的食材建議放在帳篷內。另外為了防範野生動物，也建議將垃圾放入密封袋後存放在帳篷內。

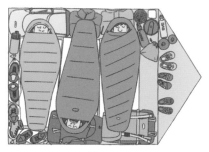

睡覺的時候

在狹小的帳篷內頭尾交叉睡，可以避免肩膀相撞。而將物品放在內部的四個角落，能有效地利用空間。裝備則建議放在床頭或腳下，出入口處保持淨空，以便可以隨時進出。

完成紮營

集中收起營柱和本體的袋子，放在帳篷內部的收納袋吧。

鋪設地墊

為達到保暖的效果，在帳篷內鋪設具隔熱效果的地墊，在其上攤開睡袋吧。

就寢準備

利用裝有替換衣物的袋子作為枕頭。頭燈放在伸手可得的地方。

整理行李

整理炊具等裝備後，將能更有效利用有限的空間。

Q 雨天時，可以於帳篷內烹調食物嗎？

A 使用爐火往往伴隨著危險。

　　遇上惡劣天氣無法於帳篷外烹調時，最好不要使用爐火，而是享用無需料理的糧食。因為在帳篷內炊煮，容易發生缺氧、一氧化碳中毒和火災等危險。

　　使用爐火或燃油燈等器具時，在燃燒過程中會消耗大量氧氣。若在氧氣不足情況繼續燃燒，將因燃燒不完全而產生一氧化碳，若吸入高濃度的一氧化碳會引發中毒。發生缺氧時人會感到呼吸困難，但無色無味的一氧化碳卻會使人不自覺吸入。另外也有二氧化碳中毒的風險。

　　除此之外，帳篷使用易燃的化學纖維布料製作，若傾倒爐火會有引起火災的

危險。而且在狹小的室內空間炊煮也可能會造成燙傷。因此在帳篷內使用爐火有危及生命的可能性，必須正確地理解這些風險後再評估使用。

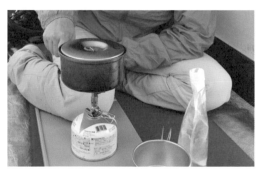

在帳篷內炊煮是相當危險的，而使用燃油燈等器具也是，會有著火或中毒等的風險。

給第一次露營過夜的人的建議

　　帳篷有破洞！拉鍊關不上！為了應對這些緊急的情況，事前準備維修道具吧。另外下山後，將帳篷掛起晾乾，同時檢查零件是否缺少或破損。存放時不用將帳篷收入收納袋，而是放入紙箱中，可以讓帳篷的布料不容易起皺，延長使用壽命。

關鍵時刻的救命工具
別針能在拉鍊故障時派上用場。遇到帳篷破洞時，可以使用封箱膠帶，尤其搭配打火機使用效果更佳。

無論如何隨時保持乾燥
帳篷使用後建議晾乾，特別在底部淋濕時。保持乾燥狀態是帳篷長壽的秘訣。

Q　在山裡該如何炊煮才好呢？

A　基本原則是節約時間和用水。

　　由於在山裡用餐是登山的樂趣之一，當然盡可能地希望能享用美味的食物。然而由於所有的食材和炊具都是依賴自己的雙腳扛入山中，能搬運的物品是有限的。因此要追求美食的話，必須思考可以縮減行李體積的巧思。譬如第97頁所示使用輕巧又可以折疊的牛奶盒當作砧板。或是攜帶塑膠製的湯勺，可以的話截短握柄達到輕量化。又或是事前完成食材備料，不但可以減少垃圾，還能縮短烹調時間。

　　設計菜單時也納入輕量化的概念吧。例如想要做咖哩飯，利用只需淋上熱水的乾燥飯的話，僅需要使用系統式炊具組合中其一的炊具，烹調時間也相對較少。也可以在家中先將蔬菜切塊燙熟，料理時食物能更容易煮熟，進而減省時間及燃料。登山時一天內大部分時間都花費在「步行」中，因此理想上應該盡可能地節省心思在用餐前的準備和事後的整理上。

用衛生紙拭去餐具上的汙漬

　　飯後整理時也應該想盡辦法不使用到水。因為每個露營地的狀況皆不同，有些離水源相當遠。即使有豐富的水源，也希望能盡可能地減少對環境的負擔。在山裡不使用任何清潔劑是基本的常

關於燃氣爐具

　　接上高山瓦斯罐即可使用的燃氣型爐具，由於重量輕且易於操作，深受不少登山客的喜愛。儘管有著在氣溫低或風較強時火力會變弱的缺點，仍可以藉由使用寒地專用的瓦斯罐或擋風板解決。

　　燃氣爐具分為兩種：與高山瓦斯罐直接相接的一體成形式，和用軟管連結高山瓦斯罐與爐頭的分離式登山爐。後者雖然重量較重，但重心較穩，適用於多人數時（3至4人以上）。相反地，人數較少時，建議使用輕巧便捷的一體成形式。

　　一般來說，高山瓦斯罐的壽命約3至5年。若超過這個年限，會有因內部的填充物變質，而氣體外洩的危險，請盡早使用完畢。

識。餐具和系統式炊具組合就用衛生紙擦拭吧，汙垢比想像中更容易拭去。而用過的衛生紙也請帶下山處理。另外也建議用飯後喝茶的茶包擦拭汙漬，去油性強又能減少垃圾。

另外像是煮拉麵或義大利麵的水，基本上也請妥善使用。如果扔在溪流或露營地的角落，會對動植物等生態系統帶來不好的影響。例如可以將拉麵水加入米飯煮成粥；義大利麵水做成醬汁或是用於其他料理。

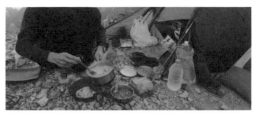

建議在露營地炊煮時，在最短的時間內快速完成。

自行製作咖哩飯所需食材與器具

[烹調器具]

❶ 水壺
❷ 牛奶盒
❸ 衛生紙
❹ 湯勺
❺ 登山杯
❻ 鍋具
❼ 鍋柄
❽ 手套
❾ 鉤環
❿ 刀具
⓫ 打火機（打火石式）
⓬ 筷子
⓭ 餐具
⓮ 炊具
⓯ 高山瓦斯罐

[食材]

⓰ 鹽和胡椒
⓱ 沙拉油
⓲ 乾燥飯
⓳ 香腸
⓴ 咖哩醬
㉑ 香菇
㉒ 水煮蛋
㉓ 馬鈴薯
㉔ 洋蔥
㉕ 紅蘿蔔

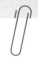

Column

挑選一頂不敗的帳篷

山岳帳篷追求能抵禦山區惡劣天氣的性能。如第89頁所述，山岳帳篷有各式各樣的構造，選擇符合自己登山風格的帳篷非常重要。

正因為自立式雙層帳篷是日本山岳帳篷的標準款式，可說是最適合一般的登山行程。如果你是一位步行速度和距離皆普通，喜歡享受在露營地輕鬆地料理，在帳篷裡輕鬆自在地生活的「休閒登山」型登山客，這類型帳篷絕對是你的不二之選。

不論是獨自一人或一至兩人用，或是兩人或兩至三人用，挑選稍大一點的尺寸即可享受悠閒的露營生活。若是選擇較高天花板或是較寬前庭的款式，更能提高宜居性。另外還有一種款式可增添具保暖效果的冬季用外層，積雪期在內全年度通用。

自立式單層帳篷易於搭建且攜帶輕便，許多款式全年適用。不過容易結露，沒有前庭，較適合想要實踐「克難登山」的人。例如攜帶輕量行李快速

（或長期）行走的人，或是希望盡速紮營的雪季登山行程等。

除此之外，非自立式帳篷雖然重量較輕，但大多不易搭建於無法打營釘的場所，如岩場、碎石地或河床等。需要特別安排於地面土質能打入營釘的森林露營地，或是在積雪期使用。

更有追求輕量化的終極輕量登山客（Ultralight Hiker）或滑雪客，犧牲舒適性改用透氣防水材質的避難帳篷取代普通帳篷，或是使用沒有地板的天幕達到裝備輕量化。其中也有像是普通帳篷般的構造，又可以自立的款式。

抗風程度、舒適程度和輕量程度是帳篷中互相矛盾的特色。自行仔細地評估希望怎麼樣的爬山行程，是挑選帳篷時不敗的訣竅。第一次購買時仍游移不定的話，就選標準款式吧。隨著持續地使用它，將能形成自己的登山風格，應該可以看見自己想要做的事情。因此在購買第二頂或往後的帳篷時，可挑選更能符合目的的款式。

自立式雙層
・舒適
・能抵禦惡劣天氣
・稍重

自立式單層
・中等舒適程度
・能抵禦惡劣天氣
・輕巧

非自立式單層
・使用上需要巧思
・適用場地有限
・非常輕巧

耐風程度・宜居程度

重量

3
—

登山要領
Essential

Q　請問有登山客特別需要注意的禮儀嗎？

A　和在登山步道相遇的人打聲招呼吧。

在登山步道與人交會時，「你好！」精神飽滿地互相問候是在山裡的禮儀。此外也可以有更深入的交流，分享「小心前面會滑動的石頭！」、「快到山頂了喔！」等資訊。除此之外，如果互相打招呼而非默默地交會，可以讓對方留有印象，萬一不幸發生事故也能成為搜救時的線索。儘管如此，在已觀光化且不太發生山難的山區，因登山客眾多，主動問候的人卻相當稀少。

另外，建議由上山的人主動打招呼。因為有時候在攀登嚴峻地形時會上氣不接下氣，即使想要回應下山的人也有可能說不出話，為了避免誤會沒有禮貌，建議由上山的人先打招呼。而下山的人也不要強迫上山的人打招呼，如果沒有任何問候的話，簡單行個禮代替吧。

一般來說，登山時產生的垃圾都應該全部帶回家

無論是使用山屋或是露營過夜，皆應遵守上述的原則。唯一能在山屋內丟的垃圾是從賣店中購買的食品或飲料的包裝。有些登山客會將垃圾扔在下山時的車站或服務區內，這是相當不建議的。因為公共區域的垃圾桶僅收使用該處時所產生的垃圾已經是基本常識。登山時的垃圾請務必帶回家。

近年來隨著「比來的時候更美麗」的口號，在登山過程中撿垃圾並帶回家的登山客日益增加。如果能有越來越多的登山客響應，山就會變得更加地乾淨。

Q 登山時，禮讓上山的人是真的嗎？

A 原則上是「上山優先」，不過仍會視狀況而定。

體力和身體狀態評估皆尚可的話，下山的人應禮讓道路

一般來說，在登山時有「上山優先」的潛規則。也就是說，在狹窄的登山步道遇到對向來的人時，下山的人應該禮讓步道給上山的人。這是考量上山所需要的體力會比下山時吃緊，避免打亂上山的人步伐節奏。另外一個理由是下山時視野會比上山時廣闊，下山的人能更了解周圍狀況而應該掌握避難的時機。

只不過當下山的人只有一人，遇上許多上山的人時，由於讓下山的人久候會有些不好意思，因此這時對下山的人說聲「請先走吧！」儘管原則是「上山優先」，還是可以依照現場狀況而臨機應變。當遇到對方禮讓時，別忘記禮貌地說聲「謝謝」。

應該在山側禮讓對方，還是谷側呢？

在單側有跌落危險的登山步道需要禮讓步道時，建議到跌落危險較低的靠山側讓路。即便也有一種說法是禮讓方在較危險處長時間等待對方通過，但是上述的方式是考量被禮讓方走在較危險的谷側，能產生更謹慎心態的效果。而相反地禮讓方待在谷側，對方可能會不自覺地疏忽，腳步變得隨便，而被推倒滑落的可能。

另外，禮讓方在較安全的山側等待時，登山背包應該面向山側背著，以便對向的人能輕易通過。

謝謝你。

Q 可以離開登山步道嗎？

A 為了維護山裡的自然環境，盡量不要離開登山步道。

不離開登山步道是為了保護植披

山中通常是包含瀕臨滅絕的物種等珍貴高山植物的棲息地，因此離開登山步道的話，將踐踏到這些植物破壞山岳景觀。特別在殘雪期間或雨季，很多人為了避開泥濘不堪的登山步道，選擇走在登山步道兩側的情況層出不窮。又或是時常可以看到有些人為了確認休息場所或是因拍照攝影，而故意離開登山步道。一旦植披被破壞，恢復到原始的樣態需要經過長年累月的時間。為了守護美麗的山岳景觀，必須忍耐步行於路況不佳的登山步道，且不輕易離開登山步道，以及切勿過度拓寬步道。

在登山杖的前端安裝橡膠腳套

如同離開登山步道，在沒有安裝橡膠腳套的情況下使用登山杖，將會破壞植披和登山步道。尤其是步行在木棧道或是森林區域，登山杖極有可能傷害到步道表面或是植物的根部。因此從環境保護的觀點來看，安裝橡膠腳套是登山的禮儀。

過去曾有在岩場等光滑區域使用登山杖時，建議卸下橡膠腳套的說法。不過登山過程中，一下安裝一下卸下相當麻煩。而且通過岩場時，可能會有因登山杖夾困在岩石間隙縫而容易失去平衡的危險。因此在岩場時收起登山杖，掛放在登山背包後步行才是安全的方式。

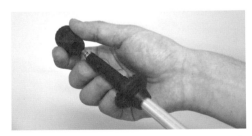

為了保護植披或木棧道，別忘記在登山杖的前端安裝橡膠腳套

也為了保護高山植物，切勿離開登山步道

Q 請教我在山屋時的禮儀！

A 就寢時小心不要發出不必要的聲音和光線。

雖然近年來日本越來越多的山屋設有個別房間，普遍仍是在通鋪與其他人一同過夜。就寢時間時請避免製造不必要的聲音影響他人，更是嚴禁在熄燈後聊天或飲酒。即便必須一早出發，也請安靜地整理準備行李。有些人容易被超商或超市塑膠袋所發出的沙沙聲影響，所以建議盡量在前一天熄燈前整理行李。

另外，晚間前往廁所而使用頭燈時，注意勿將光線朝向正在睡覺人的臉。打開頭燈開關與調節光線，請在棉被中或是朝向天花板。人潮眾多時，房間內登山客和行李觸目皆是，難有立足之地，因此建議事先將頭燈放置在床頭。

遵從廁所內張貼的注意事項

山屋廁所的使用方式由每間山屋各自決定，因此請仔細閱讀並務必遵守廁所內的注意事項。在供水和汙水系統設置不易的山區，廁所的維護管理往往需要花費大量的勞力與成本，所以在日本如樂捐制廁所等收取協助金的場所，確實繳付協助金是必須遵守的禮儀。（在北阿爾卑斯等地方，也有些廁所是採收費制而非樂捐制。）許多山屋禁止將使用後的衛生紙扔入馬桶中[42]，以減少處理水肥的負擔。儘管因平地的習慣而容易不小心扔入馬桶中，此時還是丟在廁所附設的專用箱子內吧。

另外還有一項適宜的行為是在山屋只能使用清水洗臉和刷牙。這是因為使用肥皂等用品，在排水時會破壞環境。如上述所見，山屋中有各式各樣不方便的事情，但是為了守護美麗的大自然，忍耐這些不方便是必要的。

Q 請教我在露營地的禮儀！

A 請在指定營地搭建帳篷。

請勿任意就地搭建帳篷。尤其在國立公園內，原則上禁止在指定營地以外的區域紮營。只不過也可能發生緊急避難時不得不紮營，但附近沒有許可的指定營地的情況，這時請盡可能在不破壞環境情況下搭建帳篷。

熱門山區的指定營地空間往往有限，帳篷搭建通常櫛比鱗次。人潮眾多時，一方面考量到後面來的人，請節省空間地搭建帳篷；另一方面若是團體登山，也請不要使用個人帳篷。另外，雖然與入住山屋不同，露營沒有固定的熄燈時間，深夜舉行聚會或大聲交談對其他的登山客是種困擾，因此請盡量在晚間九點就寢。除此之外，也請注意使用頭燈時，將光線盡量朝下，勿照到其他帳篷。

廚餘也請務必帶回家

將垃圾帶回家的禮儀，幾乎已經是登山客之間熟知的常識。然而說到廚餘，出乎意料地許多人認為「若將它埋入土壤內，不就回歸到大自然了嗎？」這是相當錯誤的觀念。丟棄廚餘的結果如同餵食野生動物一樣，不僅吸引熊等野生動物攻擊登山客，也會招引非當地生活的動物來到高山地區，而對環境造成非常大的影響。因此像一般垃圾一樣，將廚餘帶回家是一種基本禮儀。

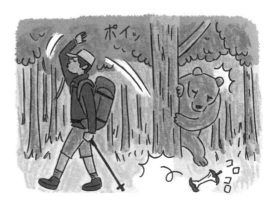

Column

關於驅熊的應對措施

一說到最不想在山中遇到的動物，腦中第一個浮現的應該是熊。在爬山時被熊襲擊可能會失去生命。不少人應該在登山步道入口處，看過「熊出沒請小心！（クマ出没注意！）」的告示牌。

熊天生是膽小的動物，牠們若發現人類的蹤跡，要不是逃跑就是會躲起來。所以為了避免被熊襲擊，發出聲響讓熊知道人類的存在是有效的。日本環境省自然環境局的《熊出沒的應對指南》中也指出，「事先在背包掛上鈴鐺等物品，告知熊人的存在或接近，可以避免意外的接觸。」

在人煙稀少又熊可能會出沒的地區，建議應該使用熊鈴。許多登山客會不分場所使用鈴鐺，如人潮眾多的山頂、稜線或山屋等地方，然而造訪山林的人中，也有希望在享受寧靜氛圍爬山的人，因此在沒有遭熊襲擊危險的地區，請將鈴鐺收入登山背包，或是調整為靜音模式（近年來不少鈴鐺皆附有）。

另外，在北海道登山時要更加注意棕熊。牠們比日本本州的亞洲黑熊，體格更壯碩、性格更凶猛，絕對會想要避免遇到牠們。特別是在全世界棕熊高密度棲息地之一的知床國立公園。當地的知床自然基金會提供登山客租借（或收費）驅趕熊的噴霧（防熊噴霧，以及存放食材和廚餘的容器（防熊罐）。規劃前往知床的登山計畫時，多加利用這些服務吧。

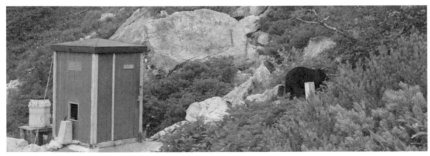

一隻出沒在北阿爾卑斯中指定營地的亞洲黑熊。請注意有些山區中，熊可能會接近在人類的附近，因此建議出發前查看山屋或網站公告的熊出沒資訊。

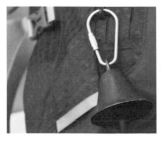

只在可能遭遇熊的地區使用驅趕熊的鈴鐺。搭乘電車等移動時，請使用靜音模式。

食材或味道濃烈的物品請放在防熊罐中，且保管於遠離帳篷的地方。

Q 請教我如何簡單地辨認能在日本山中見到的高山植物！

A 試著透過不同的顏色和形狀來辨認基本的種類吧。

　　事實上，沒有一個可以快速記住植物名稱的方法。欸不對，如果有的話，你應該會變得喜歡植物吧。不論喜不喜歡，是不是覺得所有的花看起來是一樣的呢？啊～好困擾呀！那麼先藉由區分顏色和形狀認識基本的種類吧。一旦記住了作為基準的花，同時就可以用「這個花比白山風露

（ハクサンフウロ）的花還小，且顏色更深」、「這個植物的形狀雖然與紅景天相似，不過花的顏色較淡」等方式認識其他植物。而且邊走邊欣賞這些花卉，將意外地可以走非常遠。因此記得這些花卉的名稱，也是一種能增加樂趣又不會感到疲倦的爬山訣竅。

粉紅色

　　駒草（コマクサ）被譽為高山植物的女王，而傲嬌的女王只會在稜線上礫石地綻放光彩；遍佈在草原上的白山風露，有可愛的五片花瓣花朵；柳蘭經常能在位於山

腰的山屋附近看見，特徵是像東京晴空塔般盛開。白山小櫻會在雪溪周圍成簇生長。四葉塩釜（ヨツバシオガ）常出現在靠近稜線的草地或礫石地中。

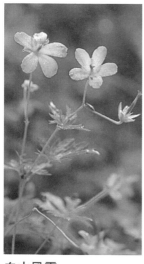

白山風露

白山小櫻

四葉塩釜

柳蘭

柳蘭

黃色

　　紅景天附著生長在與稜線垂直的岩壁上，特徵是厚實的葉子；形態酷似紫花地丁而花卻是黃色的雙花菫菜，是紫花地丁道道地地的朋友，多遍佈於森林線的草原上；在濕潤的草原上，綻放高大黃色花朵的是北萱草，花朵的顏色黃色中略帶橘色。

北萱草

雙花菫菜

雙花菫菜

雙花菫菜

　　組成稜線白色花海的佼佼者是水仙銀蓮花，特徵是有類似圍巾形狀的葉子；再來是緊依在乾燥岩場上的高嶺抓草（タカネツメクサ），花朵會如地毯般地盛開；於雪溪尾端綻放花朵的是衣笠草，形狀類似一把張開的傘。而位在長野縣的白馬大雪溪登山口和白馬尻山莊的群落非常有名。

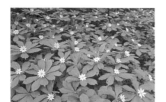
衣笠草

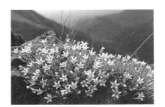
高嶺抓草

水仙銀蓮花

藍紫色

　　千島桔梗（チシマギキョウ）位於稜線的岩場中。特徵是若仔細觀察的話，會發現花朵上有細小的毛；深山鳥兜（ミヤマトリカブト）是知名有毒植物鳥頭屬的其中一個品種，花期較晚，盛季在每年八月；九階草（クガイソウ）遍佈在高原地區，與黃色的北萱草和粉紅色的柳蘭在相似的環境中生長。

九階草

九階草

深山鳥兜

Q 想在山裡和動物邂逅！

A 若了解習性，和動物邂逅不是夢。

儘管日本有三分之二的國土面積被森林覆蓋，但大部分保留有森林的地方皆為山區，因此森林野生動物大多棲息在山區，而爬山無非是步行於這些野生動物的棲地裡。雖然較難看到警覺心強的野生動物，仍可以透過腳印或糞便等痕跡，感受到牠們的存在。而如果注意聆聽聲音或觀察動靜，也還是有機會遇到牠們的身姿。有幸遇到動物時，千萬不要驚慌，靜靜地觀察牠們吧。接下來將介紹在日本本州的郊山中可能會遇見的動物。

白面鼯鼠

相遇容易程度 ★★★★
相遇地區　本州、四國、九州
在神社或佛寺所在的山上，可以注意大樹的樹幹，若發現直徑約 10 公分的圓洞，它可能是白面鼯鼠的巢穴。到了晚上，白頰鼯鼠會從離開巢穴，在樹木之間滑翔。

狐狸

相遇容易程度 ★★★
相遇地區　北海道、本州、四國、九州
步行於登山步道時，經常可以在石頭上發現動物留下的糞便，這是狐狸或日本貂通過的證據。清晨早點出發的話，或許可以在路上和一大群的狐狸或日本貂相遇。

日本髭羚（長鬃山羊）

相遇容易程度 ★★★
相遇地區　本州、四國、九州
若身處能眺望伐木區或懸崖的地方，試著用雙筒望遠鏡找看看吧。或許可以看到岩壁上悠閒自在地躺下、吃飯或移動的日本髭羚。

日本松鼠

相遇容易程度 ★★★★★
相遇地區　本州、四國
夏天快結束時，日本松鼠常會為了覓食核桃果實，來到河岸兩側的胡桃楸樹上。也能透過「叩叩…」的剝殼聲注意到牠們的蹤跡。

亞洲黑熊

相遇容易程度 ★★★
相遇地區　本州
比起其他動物，最不希望碰到亞洲黑熊，因此建議一邊響著熊鈴一邊前進。若不幸遇到的話，莫驚莫慌莫害怕，後退離開吧。

Q 請問能在山上享受觀星樂趣的訣竅是甚麼？

A 夜間觀星根據季節挑選裝備非常重要。

山中的夜晚，若只在山屋或帳篷裡睡覺，相當地浪費。日本可是世界赫赫有名的光害國家，只有高海拔的山上才是觀星的首選場地。頂著漫天星斗、銀河和流星等，彷彿身處一座天然的天文館，體驗平地無法看到的宇宙世界吧。

享受觀星樂趣的訣竅之中，首先是季節的挑選。冬季夜晚的好天氣機率高，尤其有非常多星座含括明亮的一等星，例如獵戶座、金牛座和雙子座等，即使有些月光，也能辨認出主要的星座。然而這個季節相當地寒冷，如果仍不習慣長時間的觀察，將會十分辛苦；夏季則是飽覽銀河的最佳季節，特別在新月左右的期間，可以出乎意料地清楚看見。

另一個訣竅是裝備的準備。其中最重要的是禦寒措施。即便在夏季，山上的夜晚也相當地冷，可以準備厚的羽絨衣或圍脖；冬季則可以再增添羽絨褲。另外，建議用暖暖包讓身體和手保持溫暖。

再來，若有充氣墊的話更加方便，能躺著觀星而脖子不會感到痠痛。除此之外，有雙筒望遠鏡的話，還可以看到星團。此外任何光線將非常刺眼，強烈建議觀賞星空時關閉任何燈光。

而就算是第一次前往野外觀星，星座盤基本上是沒有用途的。反而出發前前往天文館，熟悉星空的尺度和方向感還比較有用。若想要拍下星空，建議攜帶光圈f4的廣角鏡頭，以及感光度可以到ISO3000的相機。由於曝光時間應在10秒左右，所以無法手動調整曝光時間的相機，拍攝星空是有困難。而沒有角架的話，可以用石頭或布固定相機避免晃動。

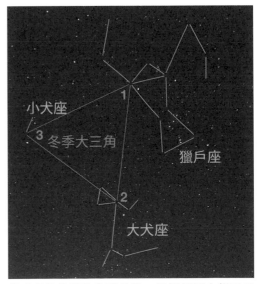

獵戶座是典型的冬季星座。相信任何人都可以辨認出，包含兩顆一等星的鼓狀星座。獵戶座左上方的紅色星星參宿四（1），以及位於左側的大犬座的天狼星（2）和小犬座的南河（3）所組成的三角形被稱作「冬季大三角」，是冬季觀星時良好的指標。而天狼星是全天空中最亮的星星，因此找出獵戶座後，便能輕易地找到冬季大三角。如果記得任何季節中代表的星座，它將能成為辨認其他星座的線索。

Q 好想要認出各座山頭！ [43]

A 使用「Kashmir 3D」的話就完美了！

辨認看見的山的名稱，稱作「山頭辨識」。與人際相處一樣，都希望可以知道自己喜歡的山的名字。儘管使用地圖和指北針的方法相當普遍，而這邊想要介紹一種更簡單的方法。

事前不管是請教專家，或是透過如《展望的山旅》（實業之日本社）等工具書籍預習都是不錯的方法。而若是在爬山現場希望能辨認山頭，則建議使用「Kashmir 3D」。這套免費的軟體可是榮獲第一屆日本「電子國土賞」的優質工具。

在電腦螢幕中指定希望能看見的地點，經若干設定後，這套軟體即能描繪出想看的地方，並標示出山名。將其列印並攜帶至現場，所有的山頭便能一目瞭然。

辨識山頭的手機應用程式「PeakFinder」

這套應用程式不僅能在當前位置辨識山頭，也可以顯示在想要前往的山的山頂上，遙望出去的景色。收錄世界各地共65萬筆的山岳資訊。可離線使用。iPhone或Android手機皆可下載，售價610日圓。

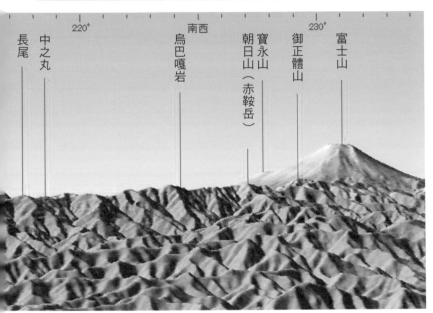

這張鳥瞰圖是透過Kashmir 3D製作，視角是從陣場山（位於日本東京都和神奈川縣的縣界。）望向富士山。製圖時還能如變焦鏡頭般地調整繪圖。另外除了可以使用Kashmir本身使用手冊附錄的數據，也可以到國土地理院下載電子地圖置入疊加使用。更詳細的使用方法可以參考作者的官網或是應用程式的使用手冊。

如圖所示，Kashmir產出的電腦繪圖和實際場景一模一樣，只需要簡單地比對即可以辨識出山頭。由於山名（地名）是文字資訊，可以自行添加尚未顯示的地點。

Q 山上有甚麼危險呢？

A 不只有直接與山相關的風險，也有心態上的風險。

山上的危險可以依據性質分成數種類別。第一是與地形有關的危險。除了岩場崩落或落石，也包含穿越陡峭懸崖的窄道、溪流橫渡等；第二是天氣變化的危險。無論是大雨，或是雷擊、陣風或雪盲等，這些天氣的變化有時會引起體溫過低或是迷路的危險。而這兩種可以說是「直接與山相關的風險」。

另一方面，也有登山客自身造成的危險。可能是裝備不齊全，也有可能是沒有製作登山計畫書。尤其是登山計畫書的製作上本身包含許多意涵，若沒有製作就表示沒有好好地收集登山時必要的資訊，例如出發前路線確認、裝備檢查等。這可以說是一種間接造成的風險，因此妥善地製作登山計畫書即是在進行風險管理。

無論如何，充分地了解山和登山客本身兩者背後可能引發的風險，是避免遇難的第一步驟。

山難在還沒進入山前早已開始

無論結果是生或死，遇難者都有一項明顯的共通點，那就是事前準備不足。從根據自身能力挑選合適的山、規劃行程的方式，一路至各個季節的裝備判斷，這些全部皆屬於事前準備的範疇。對於上述的事物仍未熟悉的人，將容易引發山難。切勿忘記遇難自救從準備階段就開始了。

Q 緊急用品中，甚麼是必須的呢？

A 若進行大略地整理，其實並不多。

第一，攜帶雨具、頭燈和手機這三項相當重要。頭燈和手機都需要準備備用的電池，這點必須特別留意。手機是請求救援時不可或缺的工具，然而在山上接收訊號容易消耗電量，因此建議沒有使用時關機或是切換成省電模式。而且心情也會隨著備用電池的有無而上下浮動吧。除此之外，當然不應該撥打不必要的電話或發送訊息。聽說曾發生遇難者不斷地用手機呢喃著「我遇難了」，結果救援時手機反而沒電了。

第二，攜帶急救毯。雖然又輕又薄，但它是在遇難時對於體溫維持非常有用的物品；第三，建議準備避難帳篷和一條直徑6公厘、長度10~20公尺左右的繩子。還需另外具備繩結的技巧，這樣即使只有6公厘，也能於下降過程中，作為手部支撐和救援時使用。

再來是第四，急救用品；第五，清洗外傷的飲用水；第六，最低限度的糧食；第七，藥品、指甲剪或鑷子等小工具；第八，替換衣物。

理想是攜帶上述所有工具。品項看起來很多，但實際上並沒有想像中那麼多，重量大約為2公斤。建議準備這些物品且放在一起，因應緊急狀況使用。

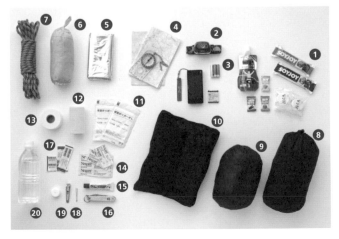

❶ 緊急糧食、糖果等有助於安定心神 ❷ 頭燈和備用電池 ❸ 手機和備用電池。智慧型手機電量較差，可以的話建議攜帶傳統手機 ❹ 地圖和指北針是爬山時的基本物品 ❺ 急救毯 ❻ 避難帳篷。團體行動的話，一組便足夠 ❼ 直徑 6 公厘的繩子 ❽ 雨具 ❾ 羽絨衣 ❿ 乾的替換衣物 ⓫ 消毒紗布 ⓬ 厚的彈性繃帶 ⓭ 肌內效貼布 ⓮ 包覆傷口類型的 OK 繃 ⓯ 外用類固醇藥 ⓰ 刀具 ⓱ OK 繃 ⓲ 鑷子 ⓳ 指甲剪 ⓴ 清洗外傷用的瓶裝飲用水

Q 遇難了！該怎麼辦呢？

A 無論如何，先判斷狀況！

　　雖然應對方式會因遇難的狀況而異，但無論如何首先先根據當下狀況迅速地做出判斷。若是伴隨受傷的情況，應立即施予急救。

　　如果是單獨一人，尚有意識且仍能行動的話，建議先進行止血等措施。接著若判斷自行下山是困難的，切勿猶豫，用手機請求救援。之後在能力範圍內，移動到可以遮風避雨的安全場所，在不耗盡體力的情況下等待救援。

　　如果是一名同伴遇難，判斷前往現場的可能性是相當重要的。原則上，切勿進行超越能力範圍的救援，避免發生雙重遇難的危險，所以不用強迫自己下降懸崖。若能抵達現場，建議先確認周圍狀況，再施予急救。而遇難者可以安全地運送的話，一般會直接下山，或是送至鄰近的山屋；運送不便的話，請用手機尋求協助。

　　如果有兩名同伴且無法使用手機，建議其中一人前往急救，另一人則前往鄰近的山屋聯絡救援。另外，也可以向同行以外的登山客請求協助。此時口頭溝通上容易發生差錯，可以的話用紙筆記下遇難者的姓名和遇難的地點，再交給其他登山客求援。

　　如果發生迷路且不知道當前的位置，請返回至可以辨認的地方。若不知道該怎麼回去，總之先攀登上到山脊，向下至溪谷往往會被瀑布、懸崖等險峻地形所困。判斷無法自行下山的話，請用手機請求救援。時間接近日落時請停止行動，開始為緊急露宿過夜準備。

請至少要知道同伴的姓名！

　　當同伴請求救援時，才發現不知道遇難者的姓名…這是發生在遇難救援時的真實故事。一經詢問，對方是網路上認識的朋友，只知道網名卻不知道真實的姓名。儘管確定遇難地點可以增加救援的可能性，但實際上往往並非如此。爬山是可能危及生命安全的活動，因此若是與朋友一同前往爬山，理所當然要為朋友在不幸遇難時負起責任，不應該發生不知道同伴姓名的狀況。

遇難發生時應對流程圖（預設有受傷的狀況）

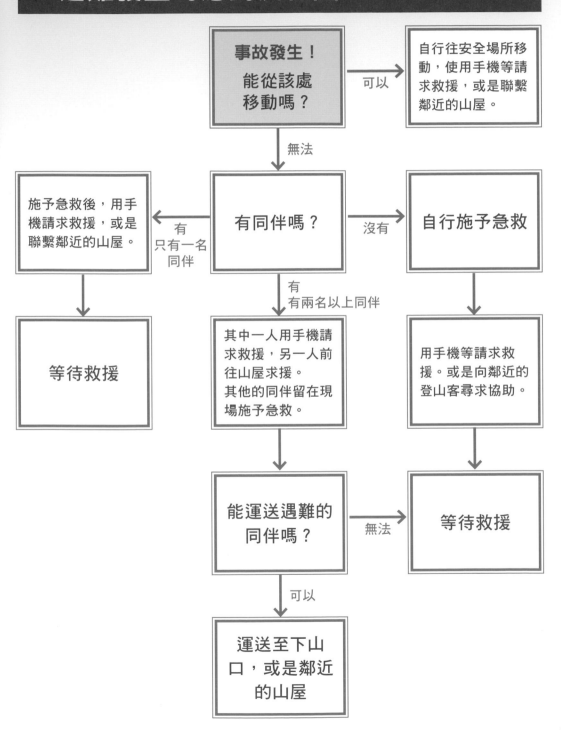

事故發生！能從該處移動嗎？

可以 → 自行往安全場所移動，使用手機等請求救援，或是聯繫鄰近的山屋。

無法 ↓

有同伴嗎？

有　只有一名同伴 → 施予急救後，用手機請求救援，或是聯繫鄰近的山屋。 → 等待救援

沒有 → 自行施予急救 → 用手機等請求救援。或是向鄰近的登山客尋求協助。 → 等待救援

有　有兩名以上同伴 ↓ 其中一人用手機請求救援，另一人前往山屋求援。其他的同伴留在現場施予急救。

↓

能運送遇難的同伴嗎？

無法 → 等待救援

可以 ↓

運送至下山口，或是鄰近的山屋

Q 請求救援時可以打 110 嗎？

A 在日本不是打 110，而是向當地的警察單位請求救援[44]。

「遇到困難時要撥打110。」請求救援時，日本人腦中浮現的想必是這組電話號碼吧。然而不能完全說這是錯誤的，只不過實際撥打110，將會浪費不少時間才能轉接到負責救援的相關單位。而且由於警察局等各個單位必須記錄每個通報的內容，每轉接一次電話都需要重複說明同樣的內容。

因此，請求救援的電話應該打給對該座山有管轄權的「當地警察單位」。進入山中前，請務必記下當地警察單位的電話。另外，向鄰近山屋聯繫也是一種有效的方式，所以也請記下山屋的電話。

電話中需要傳達的事情包含遇難地點、當前狀況和遇難者與通報者的姓名等。保持冷靜且明確地應答是相當重要的。如果有GPS或智慧型手機提供的地點資訊（緯度與經度），也請在電話內告知吧。

遇難的定義

遇難，是無法辨認自己所在的位置，且無法用自己的力量移動。無論是從懸崖墜落，還是在岩場摔跤，或是生病，只要無法以自己的力量移動都算是遇難。迷路也是如此，若完全不清楚自己身處何處，同樣算是遇難。

譬如發生動彈不得的狀況，如果同伴在附近還能解決。但若獨自一人的話，務必先盡量保持冷靜。依據現場的狀況臨機應變，將對後續的發展有非常大的影響。

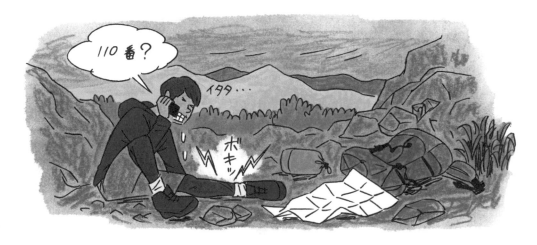

Q 該如何學習救難的技術呢？

A 積極地參加山岳相關的講座吧。

　　有關山域的救難和急救並非一蹴可幾，建議多多參加講座等活動。東京都山岳連盟、山岳嚮導和登山用品專賣店，經常舉辦針對一般民眾的自助急救或登山安全等講座。也可以向各地的消防單位或日本紅十字會學習急救方法。

　　根據不同的課程設計，這些講座可能在室內教室，也可能是實地教學。兩者類型雙管齊下，能提升自己的登山技巧。另外，還有一種方式是加入登山社團。不僅可以全方面地學習跟山有關的事物，還可以結交許多朋友。請務必將這種方式列入考量之一。

日本主要的山岳保險和賠償制度 [45]

保經代公司或團體	保險種類或賠償制度
日本山岳救助機構（jRO）	山岳遭難對策制度
日本勤勞者山岳連盟	勞山新特別基金
日本勤勞者山岳連盟	山岳共濟會（山岳保險、搜索保險）
日本費用補償少額短期保險	救難費用保險
山岳寄付共濟會	山岳保險制度
YAMAP	登山保險

救援費用要花費多少？

　　若是警察單位的救援，即使出動直升機也不需要費用（近年來，有些地方政府開始收取費用）。只不過由警察協助的救援往往人手不足，較多是由遇難應對理事會[46]或登山協會等民間團體提供救援。這樣的情況，依據救援天數和人數計算費用。費用視情況而定，可能一百萬、兩百萬，也有可能花上一千萬日圓。因此，應該多多使用山岳保險或相關賠償制度。儘管金額有限，但許多保險的賠償涵蓋搜索費用。建議將山岳保險視為登山裝備其中之一。

請教教我登山詞彙！

以簡單易懂的方式說明這些較難理解的登山詞彙。

自然環境

紅色布條　登山步道上用塑膠布條製作的指標。

亞高山氣候帶　位於高山氣候帶下方的帶狀區域。大部分是由大白檜曾與米栂等組成的針葉樹林。

頭部　在日本，會用身體部分來比喻山岳地形。頭部是指山谷或溪谷源頭的山峰。

肩膀　比山頂再低一點的地方。例如槍之肩、谷川岳之肩等。

鞍部　稜線上高度稍低的地方。名稱源自於這種地形看起來像是一個馬鞍。

左岸、右岸　從山谷的上游面向下游，右側為右岸，左側為左岸。和攀登時左右顛倒。另外日文中的「右俁」和「左俁」，則是從下游面向上游時，右側為右俁。

不穩定石頭　沒有固定於地面的不穩定石頭。體積如鷹架一樣大時，行走時容易滑倒。體積較小的也容易產生落石而相當危險。

雲海　從高處往下看，半山腰以下的地方被一大片的雲所覆蓋，宛如一片廣闊的海洋。

避難路線　縱走的途中可以迅速下山的路線。也指碰到天氣突然惡化時可脫離的計畫路線，或是為了迴避危險場所所使用的路線。

蝦之尾　經強風吹拂，凝結在樹木或岩石上的冰和雪。名稱源自於其形狀像是蝦子的尾巴。常見於冬季的稜線上。

懸垂　傾斜角度大於垂直角度的岩壁。

高山草原　指高山植物等有顯眼植卉聚集的平坦地或是斜坡。

冰斗　經由冰川侵蝕所形成深窪的山腰地形。也稱作圈谷。例如北阿爾卑斯的涸澤圈谷

ガス　指霧；而若是從山腳看的話，則指雲。日文常用在「霧（雲）出現了」、「被霧（雲）包圍了」等情況。

芒草原　布滿芒草等大型禾本科植物的草原。

岩石崩塌地　佈滿大量的大小岩石，岩石之間又被礫石填滿的斜坡地。

灌木　相對於喬木的2公尺以下的木本植物（低木）。每棵樹的高度大約與人

同高或更矮一些。

岩稜 陡峭的岩石山脊。

陡攀（急登） 指陡峭的上坡。意味著無論地形為何，步道的傾斜程度都是陡峭的情況。日本三大陡攀的位置有好幾種說法，不過大多指北阿爾卑斯的山毛櫸立山脊、南阿爾卑斯的黑戶山脊和谷川岳的西黑山脊。

切戶 連續的稜線上，由於兩側過於陡峭而無法稱為鞍部的地方。例如大切戶。

草付 崩塌地或雪崩地上長草的斜坡地。此處覆蓋幾公分至1公尺的矮草，潮濕時特別容易滑倒。

使用鐵鍊的場所 在一般登山步道通過陡峭的岩場時，為了確保安全而設有鐵鍊的地方。

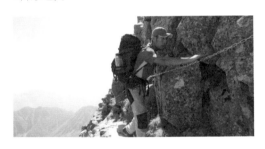

獸徑 棲息在山上的鹿、山豬等動物通過而自然產生的路徑（小徑）。

疊石 石塚、石頭路標等由石頭砌成的錐狀石堆。疊石會出現在岔路的分岔點、森林線以上的礫石斜坡、橫渡溪流的地方和前往的水源的下降處。而在山頂的疊石則是為了紀念登頂而砌成。

高山植物 生長在超過森林線的高山氣候帶的植物。

路程建議時間 登山路線的標準所需時間。時間會因登山指南或地圖採用不同標準而異。

小槍 北阿爾卑斯槍岳的岩石山峰。因山歌〈阿爾卑斯一萬尺〉的歌詞「阿爾卑斯一萬尺 在小槍之上」而聞名。若欲攀高需要高超的攀登技巧。

御來光 景仰太陽從山和雲之間冉冉升起景象的用詞。

コル 同「鞍部」。

備用登山路線 相對於主要路線的備用路線。為了在天氣或身體狀況有變化時能臨機應變，建議在出發前評估規劃。

細石地 顆粒細小的礫石地。

砂礫 礫石是粒徑大於2毫米的小石頭。而小於的則是砂。

三角點 日本國土地理院進行測繪時，作為定位基準點而設立的標石。依據三角點之間的距離大小，等級分成一等到四等。

殘雪期 登山的分類季節之一。日本的高山一年之中可以分為殘雪期、無雪期和冬季（嚴冬期）。

指引標示 設立於分岔處，標示方向、距離等。也稱作路標。

縱走 沿著稜線串聯多座山頭的登山類型。

主稜線 在稜線之中，可以稱做群山的脊椎的山稜。

野獸食害 因昆蟲或動物等啃食植物所造成的傷害。近年來過度繁殖的鹿群所造成的野獸食害正成為關注的焦點。

森林線 形成森林的5公尺以上木本植物可以生長的高度界線。日本中部的山區大約為海拔2,500公尺。

純住宿 入住山屋的類型之一，不用餐僅住宿。另外也有一種是不租用棉被等寢具的純住宿。

紮營 搭建帳篷。對折收起帳篷為撤收。

雪溪 因降雪或雪崩而被雪覆蓋的山谷，仍殘留積雪的狀態。若雪殘留在稜線上，則稱作雪原。日本三大雪溪分別是白馬岳的大雪溪、針之木岳的針之木雪溪和劍岳的劍澤雪溪。

雪檐 稜線上由強風所堆積的雪。

瀕危物種 如果保持現況將無法繼續生存的物種。

雙耳峰 一座山上有兩座突出的山峰。例如谷川岳的「藥師岳、谷川富士」、鹿島槍岳和筑波山等。

高位沼澤（黑水塘） 指高位沼內的小池塘。這是沼澤發展過程中被遺留下的地形，由於某種原因植物無法生長，卻孕育許多水生動物。中文則泛指凹下蓄水之處。

黑水塘

九彎十八拐 山腰的陡坡上，呈現之字形的坡道。

吊橋稜線 連結兩座鄰近山峰的稜線，呈現像吊橋般的弧線。例如連結鹿島槍岳南峰與北峰的稜線。

匯流處 多條溪谷匯流在一起的地方。也指登山步道進入目標溪谷之處。

土石流 急遽暴增的雨水夾雜泥土，猛烈地流向河川或溪谷。由暴雨、颱風和對流雨等天氣引起。

雪碎片 雪崩發生時，落下並聚積的雪塊。

營地 可以搭帳篷露營的場地。有些區域更會規劃指定的營地。

徒涉 步行穿過水流到對岸。有些地方可以透過踏腳石渡過，有些則是從膝蓋到腰部不等浸在水中。水量會因季節或天氣變化而有相當大的差別。

腰繞 橫切過山腰。用於不登上山頂，而是橫貫過山腰的狀況。

小徑 雪地、岩石礫石區或荒山野嶺中留有的足跡。另外，有時也會以小徑作為登山步道。

鋒利稜線 像刀刃一樣尖銳的的岩石或雪稜線。

二重山稜 兩條稜線幾乎平行的地形。原因可能為山脈隆起或是殘雪侵蝕。可以在蝶岳看見。日文中也稱作「二重稜線」。

乘越 橫跨山脊之處。乘越與道路有無沒有關係。而在日文中，有道路的會稱作「峠」。

大景 視野開闊，沒有遮蔽物。

探勘路線 維護良好的一般登山步道以外的路線。通常較一般的路線困難，且包含需要攀岩和溯溪等活動。

收集山頭 以登上山頭為目的的登山活動。將登頂為主的登山客稱作山頭獵人。

折返行程 相同的登山路線往返登山口與山頂。原意指同一個行程，中途沒有休息，持續往返。

非對稱稜線 稜線一側是陡坡，另一側則是緩坡。可以在後立山群峰中看到這樣的地形。

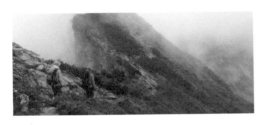

避難山屋 原先是為了在天氣突然惡化時，所建造的臨時避難設施。通常無人常駐，不過也有些避難山屋在特定季節會有管理人員。另外，也有一些是僅供緊急使用的避難山屋。

露宿 以露營的定義來說，露宿是沒有使用住宿設施的過夜方式。通常是遇到意料之外的事，才不得不露宿。

冰河 一端是即便在夏天也沒有融化且累積多年的雪，被自己的重量壓縮凝結成冰；另一端則是融解成水流向低處的地形。在二零一四年四月認定劍岳的三之雪溪和小窗雪溪，以及立山的御前澤雪溪的冰體為冰河地形。

布羅肯現象 在山上背向太陽的斜射，身體的影子投在正面的霧或雲中的現象。名稱起源自首次於德國的布羅肯山發現。

分水嶺 位於山頂或稜線，劃分水系的邊界。

ほーるど 攀岩時的手抓處。

高遶 繞過通行困難的地方或山頂。所經過的路線稱作高繞路線。

窗 陡峭尖銳的稜線，為大切戶位於富山縣內時的用語。例如大窗、小窗、三之窗等。

水源 登山路線中，可以補給水的地方，例如殘雪或湧泉。有些季節可能會是乾涸的情況，需要特別注意。

木板道 為了保護沼澤或是花田所舖設的木板步道。當木板淋濕時將相當濕滑。

朝霞染紅山頭 清晨的陽光染紅群山的景象。相反地，落日餘暉時。

冰磧 冰川攜帶的岩石堆積在冰川末端或附近地區的地形。常見於山岳冰河地區，例如阿爾卑斯山和喜馬拉雅山。而在日本則可以在北海道的高山，以及日本阿爾卑斯的槍澤和涸澤等地方看到。

ヤセ山脊 兩側皆陡峭的狹窄山脊。日文中，類似的地形在不同的登山路線有

不同的稱呼，例如馬背、穿越刀刃等。

山屋　在日文中也可指登山的愛好者。而溯溪愛好者稱作「沢屋」；攀岩的則稱作「岩屋」。

雪形　指雪在融解時，殘雪的形狀或是地表的紋理，看起來像是人或馬。

落石　從上方落下的石頭。分為自然落石和人為落石。若看到岩石即將落下，或是正在落下，可以大聲地喊「有落石！」提醒周圍的人。

リッジ　指山脊或稜線。

稜線　山峰之間沿著山脊連綿成列。而稜線指在山脊之中，串聯最高點的連線。

林道　能讓汽車通過的寬廣山路。提供林業工作使用，甚至能讓普通車輛通過的道路。路面不限於有沒有鋪砌整理。

找路　找出正確的路徑及方向。

登山知識

交通方式　抵達登山口的入山方式或交通工具。

接近　前往登山口或岩壁取付的過程。

搭到砂石車　行走在斜坡時踩到直徑1公分的小塊石頭，因石頭在腳下滾動而陷入危險的狀態。這也是跌倒的原因之一。

立一柱　指登山過程中的休息動作。起源自很久以前背工（專門搬運行李的人）會在休息的時候，在行李的下方立一根木柱休息。

摘花（お花摘み）　主要指女性如廁。類似中文的「去聽雨軒」。

射雉　指在山上排泄行為的隱晦用語。類似中文的「去觀瀑樓」。日文中也衍伸出「大雉（大キジ）」、「小雉（小キジ）」、「雉場（キジ場）」和「雉紙（キジ紙）」等用語。

空身　登山背包內沒有裝載任何行李的狀態。常用於「從山頂正下方的山屋，空身往返山頂」等敘述上。

觀天望氣　眺望天空，從雲的形狀和移動、風的方向、空氣的冷暖和生物的行為，進行天氣預測。

踢踏步　行走在雪坡時，將腳踢進雪裡的爬山方式。

高山症　身體因處於海拔2,500公尺以上而出現各種症狀的總稱。急性高山症的症狀是食慾不振、噁心或頭痛等。若情況惡化可能會死亡。

山頭辨識　從實際的風景或照片裡，辨認山的名稱。

三點不動一點動　穿越岩場的基本技巧之一。雙手和雙腳共有四點之中，三點固定不動，剩下的一點移動的方式。

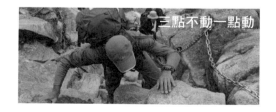

三點不動一點動

心肺復甦術（CPR）　急難救助的方式之一，包含確保呼吸道順暢、人工呼吸和心臟按摩等。全國的消防單位等皆有舉辦相關的講座。

體感溫度　與溫度計測得的溫度不同，這是直接身體上感受的溫度。當身體被淋濕且颳大風時，風速每增加1公尺，體感溫度會下降1度。

脫水　由於出汗過多或水分攝取不足，導致體內水分含量過低的症狀。可能會出現腿部僵硬、虛弱等現象，還可能會引發中風。

滯留　因惡劣天氣等狀況而無法行動留在原地（山屋或露營地）。

失溫症　體溫低於正常溫度，且已無法調節體溫的症狀。因強風、下雨或內衣淋濕等原因引起。即使在夏天，也有可能發生，因此必須及早溫暖身體預防。若失溫症惡化，不僅在冬天，夏天也有可能會凍死。

富村牛山登山者遇難事故　2009年7月16日造成9人死亡的事故，原因全為失溫。

越野跑步　在登山步道跑步而非行走的登山方式。日本各地都有舉辦越野跑步的競賽。

長距離健行　起源自國外，於山區進行長距離的步行活動。特色是不著重登頂，而是享受步行本身。近年也指在日本周遊山腳地區的健行活動。

中暑　體溫急速上升（40度以上），導致體溫調節失效，而產生嚴重高溫的症狀。有死亡的危險。輕度者稱作熱痙攣，中度者則稱熱衰竭。夏季爬山時，需要注意藉由穿脫衣物調節體溫，以及水分補給。

上山優先　在狹窄的登山步道交會時，由於上山的人步行時間仍較長，下山的人禮讓道路給上山的人。這是爬山的禮儀之一。也會根據地點、時間或交會人數應變。

打包　把行李整理放入登山背包內。

撞牆　由於過度勞累而身體無法動彈。而因飢餓而身體無力的情況。

膝蓋在笑　長時間連續地下降，導致腿部肌肉疲累無力，膝蓋在顫抖的狀態。長時間維持「膝蓋在笑」的狀態，會使膝關節受損。

疲勞凍死　因疲勞和寒冷耗盡體能，而導致凍死。就算在盛夏季節，在颱風等惡劣天氣下行動，以及不合理的長時間活動，會引發失溫症，甚至惡化為疲勞凍死。

足跡　人類或動物經過所留下的痕跡。有些十分模糊，有些則非常清除，以至於可能會被誤認為登山步道。

肉刺　指因登山鞋滑動而形成的水泡。當登山鞋不合腳，或是因摩擦導致高溫或潮濕，就會產生肉刺。當皮膚開始轉紅時，貼上保護貼片來預防。

八丁陡坡　攀登陡峭地形的動作。一般來說，指的是靠近山頂，或是登山路線末端的陡升坡道。

YO-HO　人在山頂發出的聲音。這是日

本獨特的文化，雖然近年來有減少的趨勢，不過在日本的山上仍普遍。原由不明，有一種說法是傳自歐洲的習慣（如約德爾調），再加以改編。

開路　指劈開野草樹叢前進的行為。而野草樹叢的種類非常多樣，例如竹子、赤竹和灌木等。即使在一般登山步道上，也可能有不得不砍草劈樹的路線。

預備日　為了不讓登山行程過於緊湊，而在計劃裡預留的天數。使用在遇上惡劣天氣而必須滯留的時候。

除雪開道　在雪山裡，劈開積雪並繼續前進的動作。

迷失方向且在原地轉圈　指在能見度較差的地方迷路，又不知不覺地走回到原本地方的狀況。往往發生在起霧、下雪、夜間活動或地形沒有明顯特徵的地方。

世界自然保育聯盟紅皮書　一本列出瀕危物種的書。

低衝擊影響　在大自然中活動時，思考如何對環境產生最小影響的行為。

裸露岩石　露出在地表的岩石。裸露岩石由蛇紋岩等地質所組成，容易造成滑倒。

裝備與用品

乾燥飯　只需要注入水或熱水即可食用的米飯。近年來，乾燥飯也被當作災害發生時的應急食品而大受歡迎。

內衣　現在的內衣使用具許多特色的材

質，如速乾、保溫、抗菌或除臭等。而在登山服裝中，也稱作底層。建議挑選化纖或羊毛材質的內衣。

急救毯　將具有高保溫效果的鋁製材質加工在塑膠布料上，用於緊急露宿時的輕薄布料。發生緊急狀況時裹在身上，作為抵禦寒冷的應對措施之一。

LED　發光二極管。藉由通電而發光的半導體元件。採用LED燈泡的工具比傳統燈泡更省電、更耐用，因此近年來成為頭燈的首選元件。

概念地圖　僅標示山脊線和水線，為簡化地圖的其中一種。

登山環扣　攀岩時的攀登用具之一。金屬製的圓環，用於連接繩索等。

簡易型冰爪　冰爪（行走於冰雪地形時，附加在登山鞋底部的防滑用具）之中，有4至6支爪的類型。主要使用於夏季的雪溪，以及冬季的郊山。

攜帶型廁所　用於攜帶排泄物下山的容器。為了解決在山中排泄的狀況，建議隨身攜帶。

長年劣化　無論使用頻率為何，任何用具的功效隨著時間而衰退。例如這是登山鞋的鞋底剝離的原因之一。

ゴア　透氣防水材質「GORE-TEX」的簡稱。

行動糧　登山移動過程中所吃的食物。並不如正餐裡中餐般食用，而是每次休

息時一點一點吃下。與能否縮減一天之中的移動時間有關。

系統式炊具組合　小型鍋具組成輕便的套件，還可以附加炊具。

指北針　指北針指向磁北，而非真北。

身體輔具　支撐身體可以順暢運作的服裝，以機能型緊身衣為代表。

GPS　與汽車導航器相同，使用人造衛星測定當前位置的應用系統。現在手持型GPS機器越來越普及，因此在山上使用GPS的人也越來越多。

軟殼衣、硬殼衣　幾乎與一般外套相同。分為具有伸縮性的軟殼衣，以及沒有伸縮性的硬殼衣。

睡袋　填充物的種類分成羽毛和化纖。

防水袋　用於登山背包中整理行李的袋子。建議挑選材質輕量且具有防水性的款式。

爐具　用於炊煮的用火工具。燃料分為一次性使用的卡式裝，和可再填裝的瓶裝。前者以天然氣為燃料；後者則是白電油。

腿套　防止雪或砂石進入靴子內部的工具。類型分為覆蓋整隻鞋子，以及包裹腳踝部分。

地形圖　指日本國土地理院發行的兩萬五千分之一或五萬分之一的地形圖。雖然與指南地圖不同，沒有記載路程建議時間，卻適合藉由圖例和等高線來判讀地形。

避難帳篷　緊急狀況時使用的小型輕量帳篷。與一般帳篷不同的是，底部沒有密合在一起。因此常見的款式可以因應不同狀況而有不同的使用方式，例如披在身上或是攤開使用。

日用背包　用於當日來回健行的小型（約20公升）背包。

日用背包

預留裝備　冬季登山時，預先在登山路線上留下糧食和裝備。或是形容往返山頂等短距離移動時，暫時寄放行李於某處的行為。

テルモス（THERMOS）　最初為德國品牌的產品名稱，後延伸指能隨身攜帶的金屬製保溫瓶。

透氣防水材質　使用於雨具等用具的材質，具有防止雨水滲入，內部水蒸氣可以排出的特性。除了知名的Gore-Tex，各家品牌也有推出各式各樣的材質。

登山申請書　能以登山計畫書代替。填入預定地登山行程，以及成員的住址與緊急連絡人的聯絡方式等，出發前提交給當地警察單位與家人。另外，也有一種形式是投入登山口的信箱。

長距離健行鞋　用於健行或攀登郊山的輕量登山鞋。類型從如運動鞋般的簡易型，到真皮製作的皆有。

長距離健行杖　輔助步行用杖。也稱作「ストック」。有助於減輕膝蓋和腰部的負擔，以及增強推進力和維持平衡。雙手皆持杖，由於杖上突出的孔洞可能會破壞登山步道，需要留意使用的方式。

燈籠褲 流行於昭和時期，褲管及膝的登山用七分褲。同時會搭配長度及膝的長襪。起初源自於歐洲。然而材質較多為厚羊毛，不適合炎熱潮濕的日本山區。

補水系統 能邊走邊喝水的裝備系統。由一根吸管自存放於登山背包內的水袋伸出。

登山背包 登山時使用的背包。

登山背包雨套 套在登山背包外防雨的用具。無法完全防水。

緊急糧 因應發生遇難等緊急狀況而準備的糧食。建議選用重量輕，熱量高，無須用水用火的食材。

Vibram 指Vibram公司生產的登山鞋或徒步鞋的鞋底。

緊急用品包 因應緊急狀況而準備的組合包，包含如緊急糧、醫療用品、生火的燃料等用品。

急救 除了準備常備藥和外傷藥，也建議了解在山區可以進行急救的知識與技術。而急救箱則是匯集急救用品的工具。

武器 在山中使用的筷子和湯匙的總稱。

冷凍乾燥食品 經冷凍乾燥過程所生產的食品。輕便耐放，十分適合登山活動。其中許多營養成分也因冷凍乾燥過程隨原始食材保留。通常注入水或熱水即可食用。

ヘッデン 日文中，頭燈的簡稱。由頭部+電燈組合而來。

背工（步荷） 藉由步行搬運行李的人。日文原文也指背負沉重行李的動作。

白電油 作為登山爐具的燃料使用。與汽車使用的油不同，這種汽油更為精緻，因此爐具的噴嘴較不易阻塞，也較無煙灰。可以在登山用品專賣店內購買。

斗篷雨衣 戴在頭上，覆蓋全身的雨具。由於容易受到風的影響，且稜線上難以使用而相當少見。不過仍有不會悶熱，且能包覆登山背包的優點。

服裝分層 分層著裝。大致上分為底層（內衣等）、中層（抓毛絨衣等）和外層（透氣防水材質衣物等）。

註釋

1. 在臺灣，單攻有兩種意思：一是攀登單座山頂；另一則是在單日內攀登數座山頂。此處指前者。

2. 高山上連續森林分布的最高界線。超過此界線，被適應高寒、風大的高山灌叢和草本所替代。當森林生長的界線用來指高緯度的邊界時，有人稱為森林界線。

3. 飛驒山脈（北阿爾卑斯）（飛騨山脈［北アルプス］）橫跨日本富山縣、岐阜縣、長野縣和新潟縣的山脈。最高峰是海拔 3,190 公尺的奧穗高岳，為僅次於富士山、北嶽的日本第三高峰。

4. 木曾山脈（中央阿爾卑斯）（木曽山脈［中央アルプス］）位於日本長野縣。最高峰是海拔 2,956 公尺的木曾駒岳。

5. 赤石山脈（南阿爾卑斯）（南アルプス）橫跨日本長野縣、山梨縣和靜岡縣的山脈。最高峰是海拔 3,193 公尺的北嶽，為日本第二高峰。

6. 指 2009 年由東映所發行《劍岳一點之記（ 岳点の記）》。

7. 疊平（畳平）位於乘鞍岳的主峰—劍峰的北方山腳下的平坦地。設有巴士轉運站、郵局、乘鞍自然展示館等設施，也是登山巴士路線的終點。

8. 日本的樹木依高度分類，將 5 公尺以上的木本植物稱作「高木」；2 公尺以上，5 公尺以下稱作「中木」；2 公尺以下則稱「低木」。

9. 利尻岳位於北海道北部的利尻禮文佐呂別國立公園內，海拔 1,721 公尺。

10.大雪山位於北海道中部的山脈，其中包含北海道最高峰—旭岳，海拔 2,291 公尺。

11.和口高山脈位於北海道西南部的山脈。

12.東北地區涵蓋日本青森縣、秋田縣、岩手縣、山形縣、宮城縣和福島縣。

13.日本每年四月底至五月初的連續假期。由四月二十九日「昭和之日」、五月三日「憲法紀念日」、五月四日「綠之日」及五月五日「兒童之日」組成。

14.涸沢位於日本長野縣松本市的穗高岳山區的圈谷內。

15.Japan Workers' Alpine Federation, JWAF。成立於 1960 年，宗旨提供豐富又高品質的登山活動。由 650 個日本各都道府縣的地區、業界單位及學校的登山團體組成。

16.「Compass」提供日本登山路線與各都道府縣警察單位公告等資訊，並協助撰寫與提交登山計畫書的日本網站，網址：https://www.mt-compass.com/。

17.北穗高岳位於日本長野縣和岐阜縣縣界，是穗高群峰中最北端的山。槍岳（槍ヶ岳）位於日本長野縣和岐阜縣縣界，又稱「日本的馬特洪峰」。仙丈岳（仙丈ヶ岳）位於日本長野縣和山梨縣縣界。立山位於日本富山縣。燕岳位於日本長野縣。鳳凰山位於日本山梨縣。以上皆為日本百名山之一。八岳群峰（八ヶ岳連峰）橫跨日本長野縣和山梨縣的山群。編笠山位於日本長野縣和山梨縣的縣界。秩父山地橫跨日本東京都、琦玉縣、山梨縣及長野縣的山群，又稱「東阿爾卑斯」。金峰山位於日本長野縣和山梨縣的縣界。天城山日本百名山之一，茅岳（茅ヶ岳）、三峠山（三ツ峠山）。

18. 甲斐駒岳（甲斐駒ヶ岳）位於日本長野縣和山梨縣縣界，海拔標高 2967 公尺，是日本百名山之一。北澤鞍部（北沢峠）位於日本長野縣和山梨縣縣界，是前往甲斐駒岳或仙丈岳的主要登山口。「山岳等級分類表」10 個縣和 1 座山脈，縣指日本長野縣、秋田縣、山形縣、栃木縣、群馬縣、新潟縣、山梨縣、岐阜縣、岡縣和富山縣。山脈指橫跨愛媛縣和高知縣的石鎚山脈。最高峰為石鎚山，海拔標高 1982 公尺，是日本百名山之一。前衛峰（ジャンダルム）位於日本長野縣和岐阜縣的縣界。**台灣登山路線難易度請參閱《台灣登山情報誌》內容。**

19. 八幡平位於日本秋田縣和岩手縣的縣界。草津白根山位於日本群馬縣。筑波山位於日本茨城縣，御幸原（御幸ヶ原）。霧峰（霧ヶ峰）位於日本長野縣。美原（美ヶ原）位於日本長野縣，王頭（王ヶ頭）。白馬岳位於日本長野縣和富山縣的縣界。幌尻岳位於日本北海道。水晶岳（黑岳）位於日本富山縣。**台灣山岳分級可參閱本書《台灣登山情報誌》內容。**

20. 穿越立山的壯麗山岳間的觀光路線。利用巴士及纜車等交通工具橫越海拔標高差距 2400 公尺的富山縣與長野縣之間。

21. 攀登劍岳的岩場時，會像是螃蟹般地行走。

22. 指日本傳統棉製的毛巾，大小約為 35 公分 × 90 公分，多用於流汗、洗臉或洗澡後擦拭。也常見於日本傳統技藝中，如劍道、茶道等。

23. 在日本，有人管理的山屋多以駕照、國民健康保險卡或護照驗證入住訪客身分。**台灣於國家公園轄內有人員管理的山屋須提供入園證及身分證件以供查詢。**

24. 岩場的接近（アプローチ）指攀岩客從停車場或大眾運輸下車處，徒步前往目標岩場的過程。

25. 將動物皮革浸泡於富含單寧酸的藥劑所製作的皮革。

26. 在日本，有些私人經營的山屋提供餐食，可以事前預約或臨櫃點餐。**台灣部分山屋也有供訂餐服務，如排雲山莊、天池山莊等，相關資訊可上網查詢。**

27. 羊棲菜一種生長潮間帶的藻類。青海苔一種生長於潮間的藻類。在日本，經常篩乾後磨粉，撒於炒麵、什錦燒上。

28. 雪地中，因自然地形或人為踩踏而形成的小型凹陷處。

29. 日本國土交通省轄下單位，主要負責日本國土測繪工作。ウォッちず網站已停止服務，國土地理院將相關服務移轉至地理院地圖網站（地理院地）（https://maps.gsi.go.jp）。

30. 「Kashmir 3D」由日本人 DAN 杉本（杉本智）於 1994 年發明的地理資訊系統應用程式。主要提供登山客所需的各項地圖資訊服務。**台灣地圖及離線地圖可參閱本書《台灣登山情報誌》內容。台灣山岳地形可以使用高雄大學資管系（NUKIM）、中央研究院人文社會科學研究中心（SINICA）維護的「地圖產生器」。**

31. 日文「登山口」和「取付」的解釋不同，中文皆使用「登山口」。以攀登臺灣的玉山前峰為例，日文「登山口」指塔塔加登山口；「取付」則指步道 2.7K 處的玉山前峰登山口。

32. 中文也常稱為埡口、啞口。

33. 日本氣象廳每日五點、十一點和十七點發布，以都道府縣為單位的天氣預報。日本以北海道地區為主的廣播電視台公司，全名為北海道放送株式會社。

34.剖風儀主要功能是量測大氣三維風場的垂直剖面。

35.日本氣象廳網址：https://www.jma.go.jp/jma/index.html
山岳氣象預報公司網址：https://i.yamatenki.co.jp/
北海道放送網址：https://www.hbc.co.jp/weather/pro-weather.html
台灣天氣預報 APP 可參閱本書《台灣登山情報誌》內容。

36.指二零零九年七月十六日，日本多名中年登山客前往北海道的富村牛山登山時，遭遇惡劣天氣導致體溫過低而遇難的事故。這次事故造成共 10 名登山客遇難，是日本夏季登山史上由於惡劣天氣導致的最嚴重事故。

37.位於日本靜岡縣中西部的城市。

38.日本的國立公園，範圍涵蓋長野縣、岐阜縣、富山縣以及新潟縣。

39.指中性的流體 (像是空氣)，在電場非常高的地方被離子化 (空氣分子中的電子因接收到足夠的能量而游離，導致分子成為離子態)，而在電極附近產生了離子體，這些離子體會再去搶其他穩態分子的電子，或者和其他離子結合，讓自己形成穩態的分子，這一連串電子轉移、釋放的過程。

40.日本佛教的寺院或神道教的神社，提供神職人員或參拜者的住宿設施。

41.指日本群馬縣和新潟縣縣界上，由谷川岳、萬太郎山、仙之倉山與茂倉岳所組成的山群。

42.在日本，大部分的如廁方式是將使用後的衛生紙扔入馬桶中溶解處理。

43.大室山位於日本靜岡縣。加入道山位於日本神奈川縣和山梨縣縣界。長尾位於日本靜岡縣。中之丸位於日本神奈川縣。ウバガ岩位於日本山梨縣。朝日山位於日本山梨縣。寶永山位於日本靜岡縣。御正體山位於日本山梨縣。
台灣常用山頭辨識及觀星 APP 可參閱本書《台灣登山情報誌》內容。

44.此方法適用於日本。
在台灣如果您持用手機所在位置收訊不佳，在緊急危難時可撥打『112』。相關緊急應對亦可參閱本書《台灣登山情報誌》內容。

45.以公司組織經營保險代理或經紀業務之公司，及經主管機關許可兼營保險代理或經紀業務之銀行。
台灣部分縣市登山自治法有規定到管制區域、特殊管制區域登山，須投保登山險。相關登山保險可上網查詢。

46.日本針對山岳事故進行協商、諮詢、研究等的理事會。類型分為各都道府縣，或指定山岳區域。主要成員包含日本政府警察廳、環境省、氣象廳、消防廳和文部科學省，與私人團體日本運動振興中心（日本スポーツ振興センター）和日本山岳協會。

即使同為「登山」，形態也有許許多多的種類。正如本書開頭所提到的，從親近大自然的健行，至需要專業技術的探勘登山，登山有各式各樣的樂趣。而本書彙整健行到一般登山中，登山初學者想要事前先瞭解的相關技能。

　　登山是伴隨著風險的活動。有沒有體力完成預定的路線？攜帶的水和糧食足夠嗎？遇上惡劣天氣或是受傷時還能做出判斷嗎？…日常生活裡簡單即能解決的事情，來到大然中可能就是一件大事。一旦踏入山中，感到焦慮是理所當然的。然而這種不安並非壞事，為了消除這樣的不安而學習知識或技術，不但能更加地安全，也豐富了登山活動。

　　本書以Q&A的形式，回答登山初學者會想了解的事情。Q&A分成「規劃行程」、「裝備」「地圖」等類別，讓讀者的焦慮和疑問能馬上得到解答。另外，書末收錄常用登山詞彙的解釋提供參考。

　　儘管現代社會朝向產品微型化和資訊流通高速化的發展，而群山卻依舊雄偉，歲月仍靜好流淌。為了感受登山的最大魅力，先從認識山和登山開始吧。

<div align="right">飛鳥社編輯部</div>

2AF357

登山完全圖解 Q&A：

新手一定要知道的行程計畫、山域知識、體能訓練、裝備飲食、安全與技巧

作　　　者	漂鳥社編輯部	
譯　　　者	黃致鈞	
編　　　輯	單春蘭	
特 約 美 編	江麗姿	
封 面 設 計	走路花工作室	
行 銷 企 劃	辛政遠	
行 銷 專 員	楊惠潔	
總 編 輯	姚蜀芸	
副 社 長	黃錫鉉	
總 經 理	吳濱伶	
發 行 人	何飛鵬	
出　　　版	創意市集	

發　　　行　城邦文化事業股份有限公司
　　　　　　歡迎光臨城邦讀書花園
　　　　　　網址：www.cite.com.tw

香港發行所　城邦（香港）出版集團有限公司
　　　　　　香港灣仔駱克道 193 號東超商業中心 1 樓
　　　　　　電話：(852) 25086231
　　　　　　傳真：(852) 25789337
　　　　　　E-mail：hkcite@biznetvigator.com

馬新發行所　馬新發行所 城邦（馬新）出版集團
　　　　　　Cite (M) SdnBhd 41, Jalan Radin Anum,
　　　　　　Bandar Baru Sri Petaling, 57000 Kuala
　　　　　　Lumpur, Malaysia.
　　　　　　電話：(603) 90578822
　　　　　　傳真：(603) 90576622
　　　　　　E-mail：cite@cite.com.my

印　　　刷　凱林彩印股份有限公司
　　　　　　2023 年（民 112）11 月初版 4 刷
　　　　　　Printed in Taiwan.

定　　　價　380 元

廠商合作、作者投稿、讀者意見回饋，請至：
FB 粉絲團：http://www.facebook.com /InnoFair
E-mail 信箱：ifbook@hmg.com.tw

版權聲明／本著作未經公司同意，不得以任何方式重製、轉載、散佈、變更全部或部分內容。

日版製作團隊

執筆　いがりまさし／伊藤俊明／大関直樹／大塚敏之 (Picchio
　　　Wildlife Research Center) ／柏 澄子／川原真由美／小
　　　林由理亞／佐藤慶典／須藤ナオミ／田代 博／挾間美優
　　　紀／松崎展久／水谷和政／宮川哲／森山伸也

攝影　いがりまさし／奥田晃司／加戸昭太郎／亀田正人／
　　　柄沢啓太／木村文吾／小山幸彦（STUH）／菅原孝司
　　　／中村成勝／中村英史／ Picchio Wildlife Research
　　　Center ／星野秀樹／水谷和政／矢島慎一／山梨県富
　　　士山レンジャー／渡辺幸雄

插畫　村林タカノブ

山の ABC Q&A 登山の基本 by Yama-Kei Publishers Co.,Ltd.
Copyright ©2020 Yama-Kei Publishers Co.,Ltd. All rights reserved.
First Published in Japan 2020
Published by Yama-Kei Publishers Co., Ltd. Tokyo, JAPAN
Traditional Chinese translation copyright © 2021 by Innofair, a
division of Cite Publishing Ltd.
This Traditional Chinese edition published by arrangement with
Yama-Kei Publishers Co., Ltd. Tokyo, JAPANthrough LEE's Literary
Agency, TAIWAN.

若書籍外觀有破損、缺頁、裝釘錯誤等不完整現象，想
要換書、退書，或您有大量購書的需求服務，都請與客
服中心聯繫。

客戶服務中心
地址：10483 台北市中山區民生東路二段 141 號 B1
服務電話：（02）2500-7718、（02）2500-7719
服務時間：週一至週五 9：30 ～ 18：00
24 小時傳真專線：（02）2500-1990 ～ 3
E-mail：service@readingclub.com.tw

國家圖書館出版品預行編目資料

登山完全圖解 Q&A：新手一定要知道的行程計畫、山域
知識、體能訓練、裝備飲食、安全與技巧／漂鳥社編輯部
作；黃致鈞翻譯 . -- 初版 . -- 臺北市：創意市集出版：城
邦文化事業股份有限公司發行, 民 110.12
　　面；　公分

　ISBN 978-986-0769-51-7(平裝)
　1. 登山 2. 問題集

992.77　　　　　　　　　　　　　　　　　110016978